色を上手に使うために
知っておきたい基礎知識

色彩ルールブック

武川カオリ

目次

第1章　色の本質

- *1-1*　色と光 006
- *1-2*　光源の色 012
- *1-3*　色のしくみ 014
- *1-4*　混色 018
- *1-5*　色の名前 020
- *1-6*　色のコミュニケーション 021
- *1-7*　色を感じるメカニズム 022
- *1-8*　色の見え方 026
- *1-9*　身の回りにある色 032

第2章　色の力

- *2-1*　色の連想とイメージ 040
- *2-2*　色の感じ方 042
- *2-3*　色と五感覚 045
- *2-4*　色と私たちの関係 050
- *2-5*　色の癒し 054

第3章　色のメッセージとイメージ

- *3-1*　Red　　レッド 060
- *3-2*　Pink　　ピンク 066
- *3-3*　Orange　オレンジ 072
- *3-4*　Yellow　イエロー 078
- *3-5*　Green　　グリーン 084
- *3-6*　Blue　　ブルー 090
- *3-7*　Purple　パープル 096
- *3-8*　Brown　　ブラウン 102
- *3-9*　Gray　　グレイ 106
- *3-10*　White　　ホワイト 110
- *3-11*　Black　　ブラック 112

第4章　配色のルール

- 4-1　配色の基本 116
- 4-2　配色を調和させるテクニック 120

第5章　配色パレット

配色のイメージ 126

- 5-1　ビビッド　［ Vivid ］ 128
- 5-2　ブライト　［ Bright ］ 130
- 5-3　ライト　［ Light ］ 132
- 5-4　ペール　［ Pale ］ 134
- 5-5　ライトグレイッシュ ＆ グレイッシュ
 ［ Light Grayish & Grayish ］ 136
- 5-6　ソフト ＆ ダル　［ Soft & Dull ］ 138
- 5-7　ストロング ＆ ディープ　［ Strong & Deep ］ ... 140
- 5-8　ダーク ＆ ダークグレイッシュ
 ［ Dark & Dark Grayish ］ 142

カラーチャート 144

掲載作品クレジット / 掲載写真クレジット 146

索引・イメージワード索引 150

※イメージワードから、そのイメージを表した配色や色見本が
　掲載されているページをさがすことができます。

〈生活環境における色の働きは、下記の章を見ることで理解できます。〉
・色を使い、見やすくしたり区別したりする。→第1章 色の本質
・色が、人の心と体に与える影響。→第2章 色の力
・色で美しさと心地よさを演出する。→第4章 配色のルール
・色でメッセージを伝える。→第2章 色の力／第3章 色のメッセージとイメージ／第5章 配色パレット
・色でイメージを表現する。→　第3章 色のメッセージとイメージ／第5章 配色パレット

〈留意事項〉
＊各章の色見本の近くに記してある数値は、色をプロセス印刷で表現するCMYK値（上）とモニタで表現するRGB値（下）です。
＊CMYK値、RGB値は、ご使用のモニタ・ソフトウェア・ハードウェア・印刷における用紙など、環境の違いで異なります。
　必ずしも、同じ色が再現できるわけではありません。色を再現する際の目安としてください。

はじめに

　色の世界はとても美しく楽しいです。色は私たちの生活にカラフルな彩りと豊かな潤いをもたらすだけでなく、様々な情報を与えてくれます。生活の中に溢れている色の不思議な力に、多くの人が魅了されて研究をしてきました。色は太古の昔は魔法のような存在でしたが、今では色の正体についてたくさんのことが科学的に解明されており、情報としてあらゆる分野で活用されています。

　色はグラフィックやプロダクト、ファッション、インテリアなど様々なデザイン分野で大きな影響を与えていますが、基本的な色使いは「色で何を伝えたいのか」「色を使って何を表現したいのか」がポイントになってきます。色を上手に使う人になるためには、色を使う用途や目的に応じた知識と表現力が必要となります。本書は初心者の方でも色の本質をきちんと理解し、適切で魅力的な色使いができるようになるための実用的な色彩ガイドです。色を上手に使うためのルールをしっかりと身につけていただけるように、論理的かつ感覚的な面から色にアプローチすることで、色について分かりやすく解説しています。さらに、色の最も不思議な分野である色彩心理や色の癒しについても解説しています。生活環境を快適に豊かにする色彩デザインを実践するためには、色が私たちの心と体に与える影響力を考慮することが大切です。

　豊富なイラストと写真、カラーサンプルの美しい色のパレードで、色に関する基礎知識を楽しく学んでいただけると思います。本書を読み終わる時にはあなたの心がカラフルな色で満たされ、色に対する感受性が鋭くなり、そしてデザインだけでなく毎日の生活の色選びに自信が持てるようになることを心から願います。

<div align="right">武川カオリ</div>

第 1 章

色の本質

私たちの目には物に色が付随しているように見えますが、実際には物には色がついていません。色は人間の感覚が引き起こしている現象です。そのため、環境や条件によって色の見え方は変化し、多くの不思議な現象が生じます。色とは何か？　どうして色が見えるのか？　色はどのような性質を持っているのか？　色に関する基礎的な知識と、色が私たちの生活にどのように活用され、どのような役割を果たしているかを解説します。色を上手に使いこなすには、色の基本的なしくみや性質を理解することが大切です。

第1章 色の本質

1-1
色と光

色とは何でしょうか？ 暗闇の中では、色は見えません。目を閉じても、色は見えません。また、物がなければ、色は存在しません。色が現れるためには、欠かせない要素があります。

色を見るために必要な三要素

暗い部屋の中では色は見えません。目を閉じてしまえば、色を見ることができません。また、物がないと色は存在しません。色を見るためには**「光源」「物体」「視覚（目と脳）」**の三つが必要で、これらは**「視覚現象の三要素」**と呼ばれています。三要素の中で一つでも欠ければ色は見えませんし、どれか一つが変わっただけでも色は違って見えます。

物には色はついていません。色を見ることは、光を見ていることになります。光が人間の目に入ることで色という感覚を引き起こし、脳で処理されて色を認識することができます。

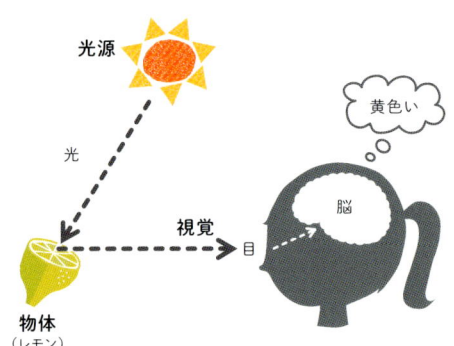

視覚現象の三要素

光の正体

色の源である光は、電磁波の一種です。電磁波は、空間を波のように振動しながら伝わっていく電気と磁気の放射エネルギーです。電磁波は**「波長」**や**「振動数(p051)」**によって性質が異なり、様々な働きがあります。

波長は、波動（波）の山から山（または谷から谷）までの長さで、一般的にnm（ナノメートル：1nm＝10億分の1m）という単位で表わされます。

波長の違いは色の違いを表し、長波長の色は赤や黄、中波長は緑、短波長は青や青紫です。

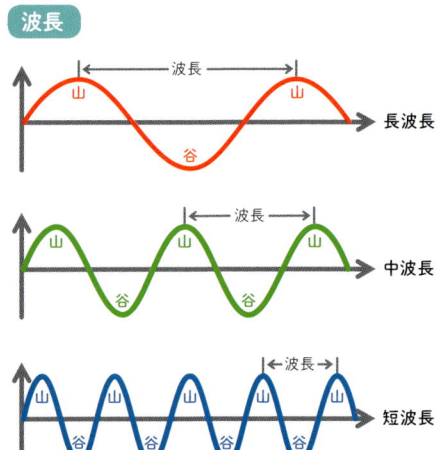

波長

太陽光とスペクトル

太陽の光は無色に見えますが、実際には様々な色の光が混ざり合っています。万有引力の法則で有名な英国の化学者アイザック・ニュートンは、太陽光をプリズムに通すと虹色の帯ができることを1666年に発見しました。この虹色の帯を**「スペクトル」**と呼びます。ニュートンはスペクトルの虹色を、音階における音符の数に合わせて7色に分けました。

プリズムを使った白色光の分光とスペクトル

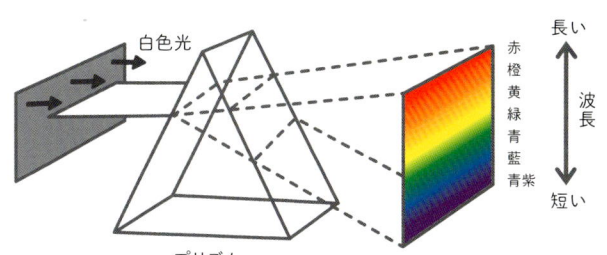

日本では虹色の最短波長＝紫が一般化していますが、太陽光には紫の光は含まれていません。赤と青の光を混合することによって、紫が初めて私たちに見えます。

プリズムは透明のガラスやプラスチックの三角柱です。
白色光はプリズムに通すと、屈折(p009)によって虹色に分散します。

太陽光は色みを感じさせない白色光であり、様々な波長を含んだ**「複合光」**です。光をプリズムに通して波長ごとに分けることを**「分光」**といい、分光によって得られた単一波長の光を**「単色光」**といいます。スペクトルは単色光が波長の順に連続して並んだものです。

電磁波の中で、人間の目に見えるごく一部の範囲の光を**「可視光線」**と呼びます。可視光線の色を全部混ぜると白色光に戻ります。

電磁波と可視光線

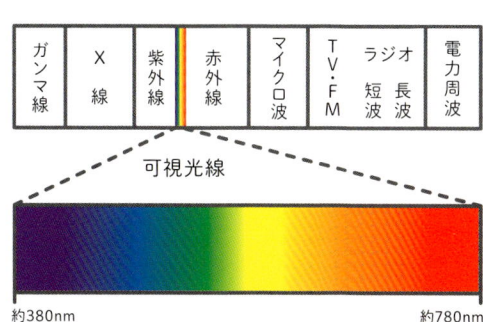

電磁波はそれぞれ固有の波動を発していて、様々な役割があります。私たちの生活の中では、テレビやラジオ、携帯電話の電波、電子レンジのマイクロ波、暖房器具の赤外線、日焼けの原因となる紫外線、レントゲン撮影のエックス線などがよく知られています。

私たち人間も電磁波を発しています。手を頬にかざすと温かく感じますが、これは皮膚から赤外線が出ているからです。赤外線サーモグラフィは、それを可視化したものです。

色はなぜ見えるのでしょう？

　太陽光や照明などはそれ自体が光を発しているため、私たちは直接見ることができます。これらは、光の色を持っています。光でない物の色は、光を受けることで見えます。色を見ることは、光を見ることでもあります。

　例えば緑の木の葉は、太陽光に当たると緑の波長の光だけを反射し、それ以外の色の光を吸収します。反射された緑の光が私たちの目に届いて、緑に見えるのです。リンゴが赤く見えるのは、リンゴが赤い光を反射して残りの光を吸収しているからです。また、白く見える物は光を全て反射していて、反対に黒く見える物は光を全て吸収しているからです。私たちに様々な色が見えるのは、光に照らされる物にそのような色を見せる性質があるからです。

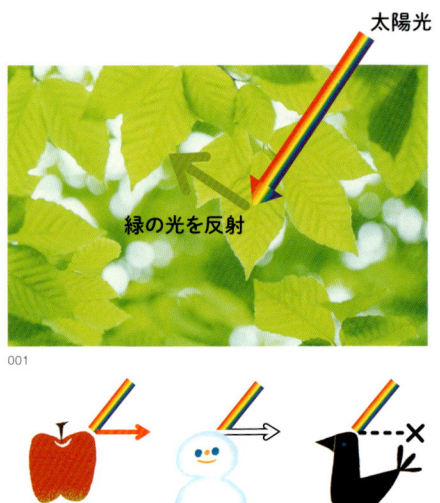

色の種類

　色は「光源色」と「物体色」に分けることができます。光源色は太陽光、照明、炎などのように自らが光を発していて、私たちの目に直接入り見える光そのものの色です。物体色は光源に照らされることで見える色です。

　光は物に当たると表面で反射したり、物を通り抜けて透過したり、物の内部で吸収されるという性質があります。反射または透過した光は色として見ることができますが、吸収された光は色として見ることができません。

　物体色は「表面色」と「透過色」に分かれます。表面色はミカンやリンゴ、葉など不透明な物の表面に当たった光のうち、吸収されずに反射した光が私たちの目に入り見える色です。透過色は色ガラスや色セロハン、ワインなど透明な物を光が通過する際、吸収されずに透過することによって見える色です。

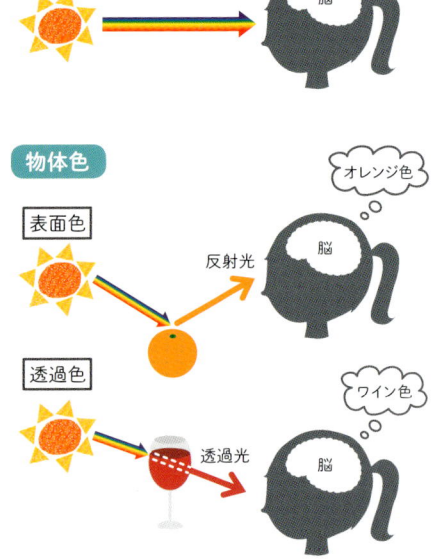

光の性質

光が物に当たった時の一般的な現象は、**「反射」「透過」「吸収」**ですが、より複雑になったものは**「屈折」「散乱」「干渉」「回折」**です。光の性質によって、色の見え方は変わってきます。

屈折

光は直進する性質がありますが、**「屈折」**は空気からガラスや水など異なる物質の中に入っていく時に進行方向を変えて進む現象です。ニュートンのプリズムを使った実験は、光の屈折によるものです。光は波長ごとに屈折率が異なり、短波長は長波長より大きいです。例）雨上がりの虹（p033）。

散乱

ある方向に進んでいた光が大気中の粒子に当たることで、進行方向が不規則に変化して散らされる現象が**「散乱」**です。散乱の仕方は、光の波長や当たる粒子の大きさなどによって決まります。短波長の光ほど散乱されやすく、長波長の光ほど散乱されにくくなります。例）昼間の青空、夕焼け、白い雲（p032）。

干渉

複数の光が重なり合った時、波長の山と山が重なると強め合い、山と谷が重なると弱まるため、色が異なって見える現象です。**「干渉」**は、シャボン玉やモルフォチョウ（p036）、クジャクの羽根（p037）などに見られます。色素の色ではなく、干渉など光の現象に由来する色のことを**「構造色」**といいます。

回折

光が同程度の大きさかより小さい物に当たったり隙間を通過した後、物の後ろに回り込むように広がって進む現象が**「回折」**です。例えばコンパクトディスクの表面は、多数のピットという小さなくぼみで反射した光が回折を起こして広がり、干渉することで虹色が見えます。

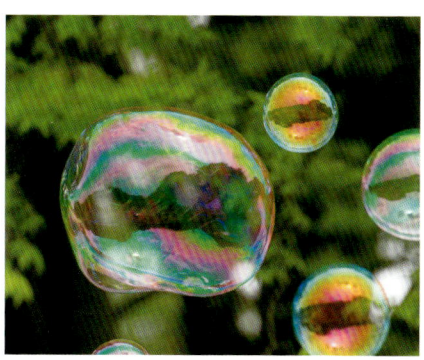

シャボン玉の膜の表面で反射した光と膜の中に進み裏面で反射した光の波が重なると、互いに強め合い膜の表面に色が見えます。波が重ならず弱め合うと、色は見えません。　002

高い山で太陽光が背後から当たり前の雲に人影が映った時、影の周りに虹色の光の輪ができる「ブロッケン現象」は、光の回折によるものです。　003

色の見え方の違い

視覚現象の三要素（光源・物体・視覚）のうち一つでも変わると、色の見え方に影響を与えます。同じ色でも、環境や条件によって違って見えるのです。三要素の光と物体は、物理的な要素であるため条件を同じにすることは可能ですが、視覚は心理的な要素であるため、完全に同じにすることは不可能です。

色の見え方に影響を与える要因は、以下のようなものです。

光源の違い

太陽光、ろうそくの光、蛍光灯など光源によって、同じ色でも違って見えます。スーパーなどの食品売り場では、野菜や魚、肉などの生鮮食材がおいしく見えるように照明の色を工夫しています（「光源の色」p012参照）。

機器の違い

テレビやパソコンで見ていた画像をプリンターで印刷すると、期待した色と違った感じに見えることがあります。これは使用する機器によって、表現できる色域や方法が異なるためです。

周囲の違い

同じ色であっても、見え方は常に一定ではありません。色は背景にある色や隣り合う色など、周囲にある色に影響されて異なって見えます。赤いリンゴを白いお皿にのせると、黒いお皿にのせた時に比べてくすんだ感じに見えます（「色の見え方」p026参照）。

見る人の違い

人間の目の感度には個人差があり、全ての人が同じようには見えていません。色の見え方は、見る人によって異なります。また、年齢や健康状態、心理状態による影響でも変化します。

方向の違い

見る方向や光の当たる方向が少しでも違っていると、光の現象により色は変わって見えます。モルフォチョウやクジャクの羽根、アワビの貝殻などは、角度を変えて見ると様々な色に見えます。

素材の違い

紙の色見本帳で選んだ色を木や金属に塗った場合、色が違って見えます。また、印刷する紙の種類によっても印象が変わります。マット系の紙の色はくすんだ感じに、グロス系の色は鮮やかに見えます。

地域による違い

海外で買ったお土産が、日本に帰ると印象が違って見えることがあります。国や地域によって太陽との距離が変わるため、色の見え方も変わってきます。世界各地の人々が用いる色は、その土地の自然の色と調和しています。

1-1 色と光　　011

赤道に近いほど赤みが強調されるため暖色系が、北極に近いほど青みが強調されるため寒色系の色がきれいに見えます。
上：西アフリカのカーボベルデ共和国。　004　　下：グリーンランドのイルリサット氷河と家並み。　005

1-2 光源の色

光を発する源を「光源」といい、太陽や星の光などの「自然光源」と照明灯などの「人工光源」の二つに大きく分けることができます。光源の違いによって、色の見え方が変わってきます。光によって物や場所を明るく照らすことを「照明」といいます。

色は光源の違いによって変わります

光源によって含まれる光の波長が異なるため、物の色の見え方が異なってきます。同じ物でも白熱電球と蛍光灯の照明の下で見た時は、必ずしも同じ色には見えません。光源が物の色の見え方に影響する性質のことを**「演色性」**といいます。昼間の太陽光は、光の全波長がほぼ均等に含まれている**「自然光」**であり、色を見る際の基準とされています。色を忠実に見せたり物をよりよく見せるためには、照明の色を工夫することが必要です。

ホテルやレストランなどでは、醸し出したい雰囲気に合った照明を使って集客効果を高めています。 006

光源の色は色温度で表わされます

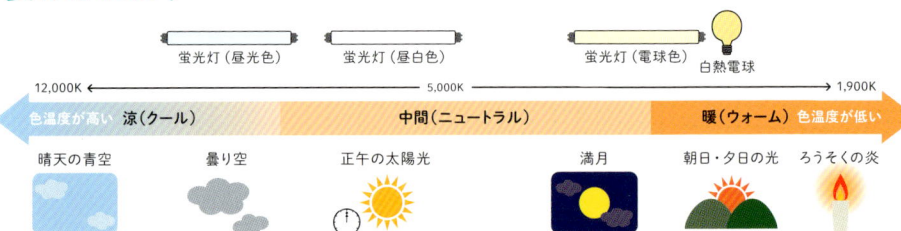

光源が発する光の色を表すための尺度を「色温度」といい、単位は絶対温度のK（ケルビン）です。色温度は、ある光源が発する光の色と外部からの光を完全に吸収する理想的な黒体を加熱した際に発する色を比較して、色が一致した時の黒体の温度を光源の色として表わすものです。

1-2 光源の色

　黒体を熱すると、赤→黄→白→青白と色が変化します。色温度が低いほど赤みを帯びた暖かい光になり、高いほど青みを帯びた涼しい光になります。同じ太陽光でも朝方の光と昼の光では同じ物を見ても違った色に見えるのは、色温度が違うからです。

　自然光源の色温度は、朝日と夕日＝2500K前後、平均的な正午の太陽光＝5000〜6000K位です。人工光源は、ろうそくの色温度＝約2000K、白熱電球＝約2800K、蛍光灯の電球色＝約3000K、蛍光灯の昼白色＝約5000K、蛍光灯の昼光色＝約6500Kです。

照明の色は目的別に使い分けましょう

　照明の色は私たちの生活に影響を与えます。リラックスする時や食事をする時、読書や勉強をする時など目的と生活シーンに合わせて、照明の色を上手に使うと快適な空間を演出できます。現在私たちが一般的によく使う人工光源は蛍光灯とLED電球で、3種類の色があります。

昼白色

天気のよい真昼の光のイメージで、白い光で自然光に近い印象です。色を最も正確に判断できます。明るく活動的な雰囲気を演出するので、どんな部屋にも比較的合いやすいという特徴があります。

電球色

夕日をイメージした穏やかなオレンジ系の光です。安らぎと落ち着きがあり、暖かい印象です。くつろぐ時やリラックスしたい時に最適ですが、明るさが必要な空間にはやや不向きです。

昼光色

昼間の太陽光より青白い光で、澄んだ空をイメージした爽やかでクールな印象です。勉強や仕事など集中して作業をする時、学校やオフィス、工場に向いていますが、リラックスしたい空間には不向きです。

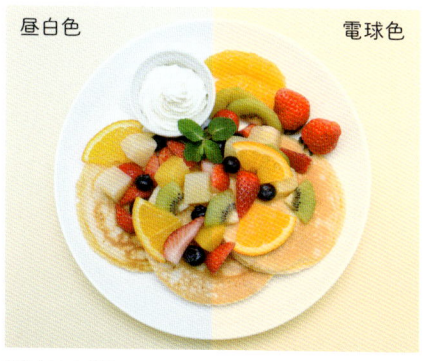

電球色は、お料理をおいしく見せる効果があります。　007

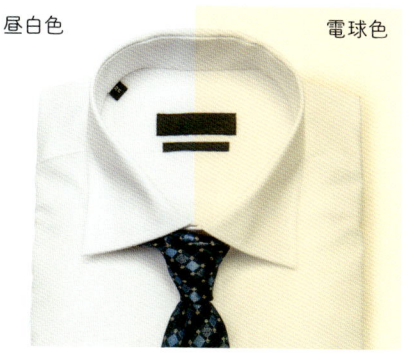

昼白色は、洋服の微妙な色の違いが確認できます。　008

1-3 色のしくみ

人間の目は、数百万以上の色を見分ける能力を持っているといわれています。これら多くの色の情報は、言葉だけに頼っていては正しく伝わりません。色は分類・体系化し、記号や数値表示することで、正確に見分けることができます

無彩色と有彩色

膨大な数の色を理解するには、まず性質が似たものを集めて整理分類する必要があります。色は、白・グレイ・黒のように色みを持たない**「無彩色」**と、赤・黄・青などのように色みを持つ**「有彩色」**に大きく二つ分けることができます。

無彩色と有彩色

無彩色

有彩色

色を無彩色と有彩色に分け、有彩色を色相で分類します。

赤系　　黄系　　緑系　　青系

色の三属性

色は**「色相」「明度」「彩度」**の三つの性質を持っており、これを**「色の三属性」**といいます。多くの人が共通して認識できる色の三属性は、色のしくみを知るための基本となります。

有彩色は三つの性質を持ちますが、無彩色は明度だけを持ちます。

赤と黄の色相を混ぜるとオレンジ、緑と青なら青緑というように、色相はそれぞれ連続してつながっています。色相環は、色相の連続変化を分かりやすく表しています。色相環の色数や並べ方は、表色系（p017）などによって異なります。

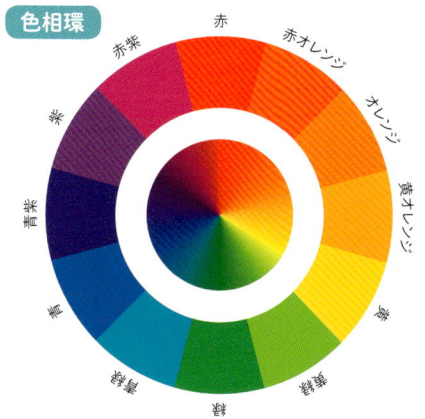

色相環

色相

色を特徴づける赤、黄、青など色みの性質が**「色相」**です。虹色のスペクトル（赤〜青紫）の端に紫と赤紫を加えて、等間隔に円状に並べたものを**「色相環」**といいます。色相環で正反対の位置にある色同士のことを**「補色」**といいます。

明度

色の明るさの度合いが**「明度」**です。色みのない無彩色は、明度で分けられます。色の中で白は最も明度が高く、黒は最も低い色です。有彩色（純色）で最も明度が高い色は黄です。

彩度

色みの鮮やかさ、強さの度合いが**「彩度」**です。高彩度の色ほど色みが強く、低彩度の色ほど色みが弱くなります。最も彩度が高い色を**「純色」**といい、一般的に色相環は純色によって表わされます。

明度と彩度の関係

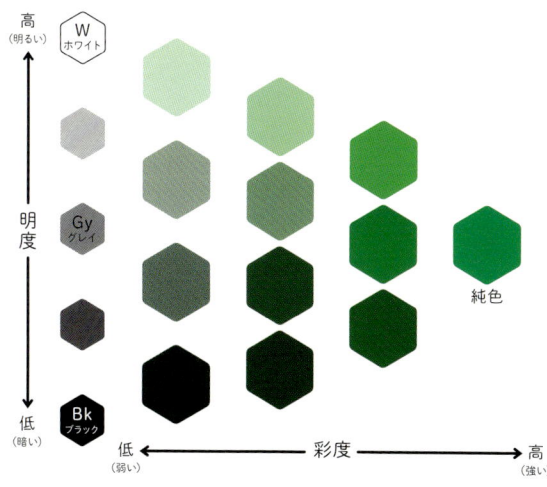

緑の色相では、明度が最も高いのは白に近い薄い緑、最も低いのが黒に近い暗い緑です。純色に無彩色を混ぜていくと緑みが弱くなり、彩度が低くなります。無彩色の明度と混ぜる量の割合で様々な色になります。

色相が同じでも明度と彩度が変わることで、色の持つイメージが異なります。

色の調子を表わすトーン

　純色に無彩色を混ぜると明度と彩度が一緒に変化します（ただし、純色と同じ明度の無彩色を混ぜた時は彩度だけしか変化しません）。「**トーン(色調)**」は明度と彩度の両方を合わせた色の感じ方で、色のイメージを具体的に表わします。色は三属性では三次元で表されますが、色相とトーンでは平面で表すことができます。トーンが同じであれば、色相が異なっていても同じイメージとして表現できます。

　日本で普及しているPCCS（日本色研配色体系）では、有彩色のトーンを12種類に分けています。トーンは色のイメージを伝えたり、配色調和を考えたりする際に役に立ちます。（トーンのイメージワードは「配色パレット」(p125)を参照して下さい。）

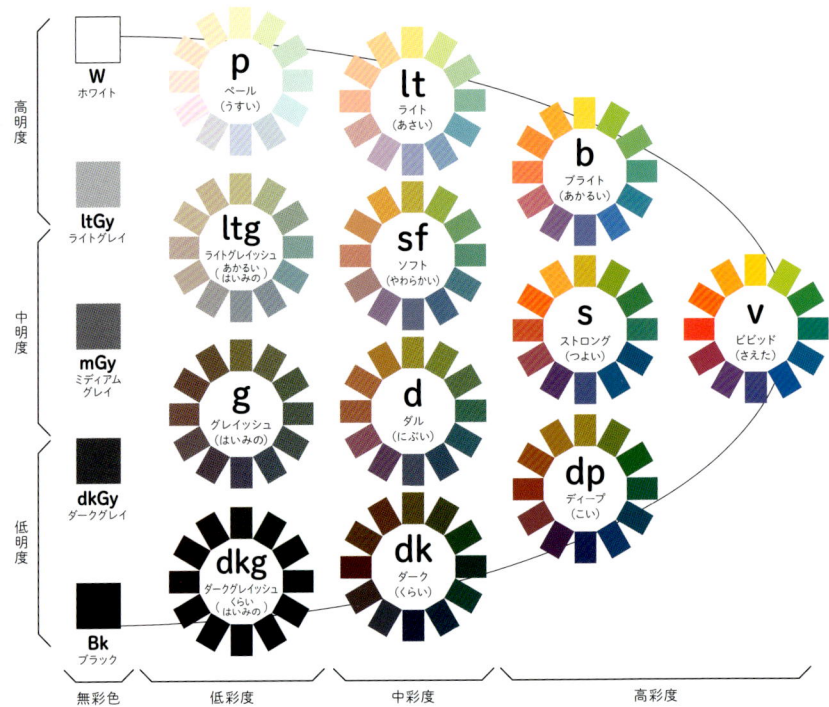

PCCSトーン分類図　資料提供：日本色研事業（株）

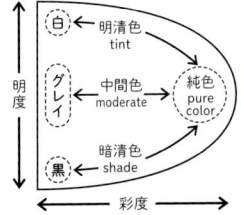

　有彩色は「純色」「清色」「中間色」の三つに分類できます。純色は、無彩色が混じらない色です。清色は、純色に白か黒の一方だけを混ぜた色です。純色に白だけを混ぜた色を「明清色」といい、純色に黒だけを混ぜた色を「暗清色」といいます。明清色は白の混ぜる量が多いほど、明度は高く彩度は低くなります。暗清色は黒の混ぜる量が多いほど、明度と彩度が低くなります。中間色はグレイ（白と黒）を混ぜた色です。清色は濁りのない清い色ですが、中間色は濁るので「濁色」とも呼ばれます。

色立体

「色立体」は色の三属性の変化を規則的に並べた三次元の立体で、縦軸に明度、横軸に彩度、中心の無彩色軸の周りには色相が環状に配置されています。色立体は色相、明度、彩度の関係を分かりやすく表したものです。無彩色軸は白が上、黒が下になり、明度の段階を表します。無彩色軸から離れるほど、彩度が高くなります。

中心の無彩色軸に沿って色立体を垂直(縦)に切断すると、補色関係にある2色の**「等色相面」**が左右に現れます。等色相面には、同じ色相で明度と彩度が異なる色が規則的に配置されています。

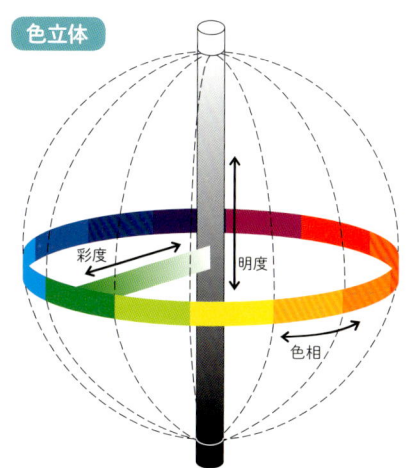

色立体

表色系

色の三属性に具体的な目盛をつけると色のモノサシができます。色を記号や数値で表現する体系を**「表色系(カラーシステム)」**といいます。表色系は色を正確に伝えるだけでなく、色名を規定したり、配色調和のルールを導き出すツールにもなります。表色系は目的や用途によって使い分けられています。

代表的な表色系は、日本でJIS(日本工業規格)に採用され産業界で広く用いられている**「マンセル表色系」**、配色調和を考えるのに適している**「オストワルト表色系」**、トーンの概念を導入している**「PCCS(日本色研配色体系)」**、光源色を表現できる国際照明委員会(CIE)の**「XYZ表色系」**です。

等色相面

例) JIS慣用色名:ターコイズブルー
 ↓
 マンセル値 :5B 6/8

JIS慣用色名(p020)のターコイズブルーはマンセル表色系の色の表示方法で、"色相=5B(青)・明度=6・彩度=8"と規定されています。

1-4 混色

二つ以上の異なる色を混ぜ合わせることで、新しい色をつくることを「混色」といいます。混色する際の元になる独立した色を「原色」といいます。混色には、「加法混色」と「減法混色」の2種類があり、それぞれ異なる三原色があります。

加法混色

混ぜる色が多くなるほど明るさが加算される混色で、**「同時加法混色」**と**「中間混色」**に分かれます。

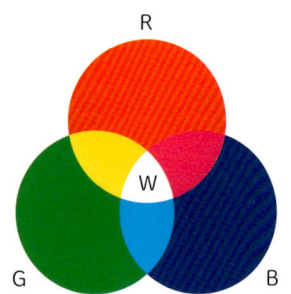

同時加法混色

スポットライトなど色光を同時に重ね合わせる混色です。混ぜれば混ぜるほど光の量が増すため、混色した色は明るくなります。長波長の赤（R）、中波長の緑（G）、短波長の青（B）を**「色光の三原色」**といい、RGBの3色全ての光を混ぜると白（W）になります。混合量を調節することで、様々な色ができます。

中間混色

元の色の面積比に応じて混色結果の色の明るさが中間になる混色で、**「併置加法混色」**と**「継時加法混色」**に分けられます。明るさは平均になりますが、色が足されるため加法混色に分類されます。同時加法混色は物理的に行われる混色ですが、中間混色は目の内部で起こる混色です。同時加法混色は混色するほど明るくなりますが、中間混色は混色すると明るさは全ての元の色の平均になります。

[併置加法混色]

テレビやパソコンのモニタや織物の縦糸と横糸など、小さな点を高密度で並べた混色です。「併置」とは、二つ以上の物を並べて同じ場所に置くことです。並べた色点を離れて見ると、細か過ぎで目が個々の色を見分けることができなくなり、別の色に見えます。混色された色は、元の色の明るさの平均になります。

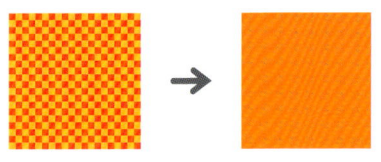

近くで見ると赤と黄の別の色ですが、遠くから見ると赤と黄が一体になってオレンジに見えます。

1-4 混色

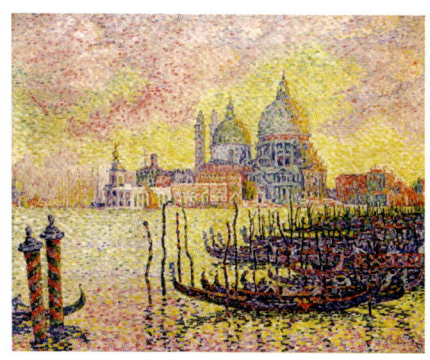

19世紀後半に活躍した新印象派の画家たちが行った点描画は、キャンバス上に細かい点をびっしり並べて描く絵画技法ですが、これは併置加法混色を応用したものです。絵の具を直接混ぜると暗い色になりますが、併置加法混色では使った色の平均の明るさになります。
／ポール・シニャック『ヴェネツィア、大運河の入り口』

[継時加法混色]

複数の色で分けられたコマを高速で回転させる混色です。時間の経過によって起こるため「継時加法混色」と呼ばれます。個々の色が高速で交互に入れ替わるため目が見分けることができず、混色されて別の色に見えます。

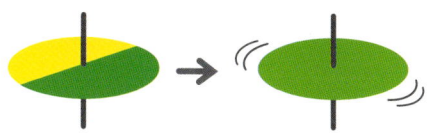

黄と緑に分けたコマを回転させると、黄と緑の明るさを平均した黄緑に見えます。

減法混色
(げんほうこんしょく)

　色を混ぜると、明るさが減少する混色です。絵の具やインクなど色材の色は、混ぜれば混ぜるほど色が重なり、光の量が減少して暗くなります。**「減法混色」** は同時加法混色と同じで、物理的な混色です。シアン・緑みの青（C）、マゼンタ・赤紫（M）、イエロー・黄（Y）を **「色材の三原色」** といい、CMYの3色全てを混ぜると黒（厳密には暗いグレイ）になります。

　カラー印刷などに利用されていますが、実際にはインクの特性からCMYを混ぜても完全な黒はできないため、CMYにブラック・黒（K）を混ぜ合わせることで色をつくります。カラー印刷では、CMYK色材の小さなドット（網点）が重なる部分の減法混色と、重ならない部分の併置加法混色とによって多彩な色のバリエーションを生み出します。

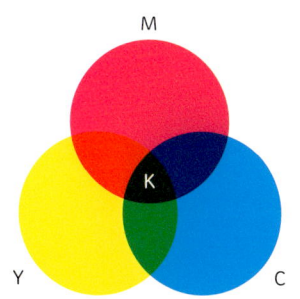

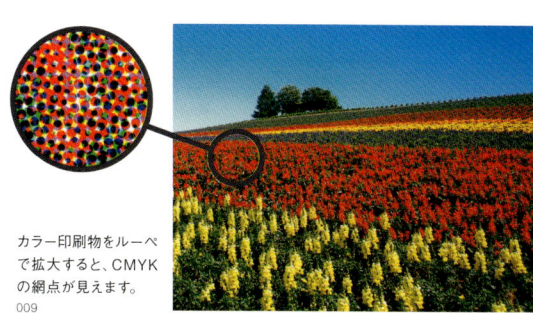

カラー印刷物をルーペで拡大すると、CMYKの網点が見えます。

1-5 色の名前

色を表現するには、「表色系(p017)」と「色名(色の名前)」があります。記号や数値を使った理論的な方法で正確に色を表示する表色系に対して、名前をつけて言葉で表す色名は感覚的な方法で色にイメージを与えます。

基本色彩語(基本色名)

「**基本色彩語**」は、民族に共通する色の違いだけを表す原初的な色名用語です。例えば赤は、赤系の全ての色を表します。アメリカの人類学者バーリンとケイは多くの言語を調べて、11種(白・黒・赤・緑・黄・青・ブラウン・紫・ピンク・オレンジ・グレイ)を示しました。

日本で色名を規定しているJIS(日本工業規格)では、基本色彩語より多い13種(赤、黄、緑、青、紫、黄赤、黄緑、青緑、青紫、赤紫、白、灰色、黒)を「**基本色名**」としています。

系統色名

基本色名に色彩修飾語をつけたのが「**系統色名**」です。明度と彩度に関する修飾語(明るい、暗いなど)や色相に関する修飾語(赤みの、青みのなど)をつけることで、あらゆる色を系統的に分類して表現できます。

JISによる色表示の例

山吹色(慣用色名)

鮮やかな ＋ 赤みの ＋ 黄 ＝ 鮮やかな赤みの黄
(明度と彩度 (色相の修飾語) (基本色名) (系統色名)
の修飾語)

固有色名と慣用色名

「**固有色名**」は、植物や鉱物、動物、飲食物、染料、顔料、香料、人物、地名、自然現象などに由来する色名で、言葉からの連想によって色を伝えるものです。固有色名には古来より長い間使われている「**伝統色名**」や、時代を反映し一時的に使われた「**流行色名**」も含まれます。

「**慣用色名**」は、固有色名の中で日常的に慣れ親しんで使われるようになったものです。

固有色名の例

桜色(植物)	スカイブルー(自然現象)
カナリア(動物)	茜色(染料)
アプリコット(食べ物)	深川鼠(地名)

1-6 色のコミュニケーション

色を他の人と共有して使うためには、色でコミュニケーションができなければなりません。色は見ている環境や条件によって見え方が異なるため、完全に同じ色を共有することは難しいですが、色のサンプルを使うと効率的です

色をサンプルで指定する

色を記号や数値で表す表色系は日常的ではありません。色名は最も一般的な色の伝達方法ですが、感覚的なので他の人と同じ色を認識しているか分かりません。色は正確に記憶することは不可能です。

色を指示する際に一番簡単で確実な方法は、実際に色のサンプルを見せることです。同じ色を共有していることで、色の認識が異なることがありません。

色見本帳は色の共通言語です

様々なデザインの現場で、色の選択や指定、色合わせに利用されているのが色見本帳です。色見本帳は系統的に分類・配列されているため、目的の色と同一色または近似色を簡単に選ぶことができます。

テキスタイルデザイナーが生地の色染めを工場に依頼したり、グラフィックデザイナーが印刷会社に色指定をする場合、イメージする色と一致する色見本の小片（カラーチップ）を使って色を伝えます。色を正しく共有し合うことにより、色のトラブルも解消できます。

色見本帳には特色印刷による色見本や、プロセス4色による色見本があります。形状も扇型に開いて使うものや、ブック形式のものがあります。目的や用途によって使い分けます。

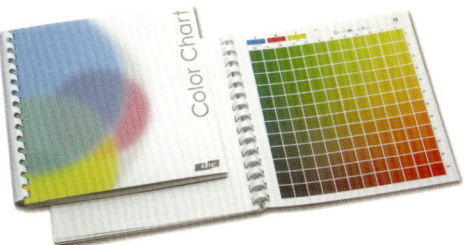

DIC®カラーチャート

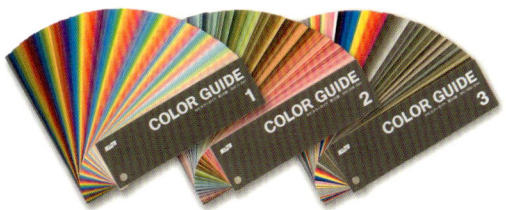

DICカラーガイド®

DIC®カラーチャートはプロセス4色のかけ合わせによる色見本、DICカラーガイド®は特色印刷による色見本です。

1-7 色を感じるメカニズム

人間の目に見える可視光線領域の光は、色そのものではありません。目に入ってきた光に対して網膜が刺激を受けて色の感覚が生まれ、脳が処理することによって色は認識されます。

色を認識するプロセス

色の認識は、目と脳の連携で可能になります。目は色の源である光の情報を脳へ伝達する大切な器官です。物に当たって目に入った光は、角膜→瞳孔→水晶体→ガラス体を通って眼球の一番奥にある網膜に像を映し出します。光の情報は網膜の視細胞で電気的な刺激（神経信号）に変換され、視神経を通じて脳に伝えられます。そして、脳の後部分にある視覚野で処理されることで、「リンゴの赤」というように色が認識されます。

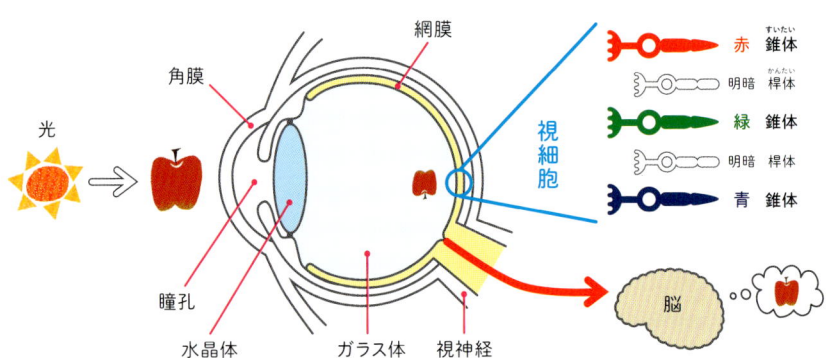

網膜に映るリンゴの像は実際には倒立像ですが、脳が目から送られる情報を正しく判断するため、私たちは正常な立体像として見ることができます。

網膜のしくみ

　光が網膜に到達すると、網膜に分布している視細胞が光を受け取り、光の情報を脳に送るための神経信号を出します。視細胞には、色の感覚に関わる**「錐体細胞」**と明暗の感覚に関わる**「桿体細胞」**の2種類があります。

　錐体細胞は、光の三原色に対応した赤（長波長）と緑（中波長）、青（短波長）の3種類があり、明るい環境で働き、色（波長）の違いを見分けます。薄暗い所で鮮やかな色が暗く見えるのは、錐体細胞が十分に機能していないためです。

　桿体細胞は暗い環境で働き、光の明暗だけを見分けます。高感度でわずかな光にも反応します。暗くなると錐体細胞に代わって桿体細胞が働くため、色の判断よりも明るさの判断がされるようになります。光の状態に応じて錐体と桿体の視細胞が自動的に働き、私たちはあらゆる色を見ています。

　3種の錐体細胞のどれかが欠けていたり正常に機能しないため、ある種の色を知覚できない状態を**「色覚異常」**といいます。色覚異常は遺伝によることが多く、女性より男性に起こりやすい症状で、赤と緑を識別できないケースが最も一般的といわれています。

動物が見る色の世界

　人間と動物の色の世界は異なります。目という器官を持っていても、光を受け取る視細胞が同じではないからです。人間と一部のサル類は、3種類の錐体細胞を持つといわれています。犬や猫など多くの哺乳類は夜行性として生きてきた影響で2種類しか持たず、色の識別能力は低いとされています。

　鳥類や魚類、昆虫類には3種類または4種類あり、人間より多くの色を見ているだろうと考えられています。例えば、人の目に見える可視光線の領域は昆虫と違い、昆虫の多くは人に見えない紫外線を見ることができ、赤外線に近い色は識別できないといわれています。紫外線を発する夜の照明灯に、虫がたくさん集まってくるのはこのためです。

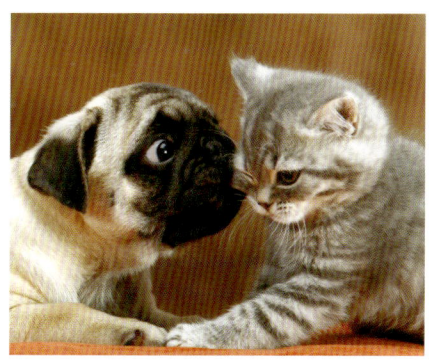

犬や猫は桿体細胞を非常に多く持っているため、暗闇では人間よりもはっきりと見えます。　010

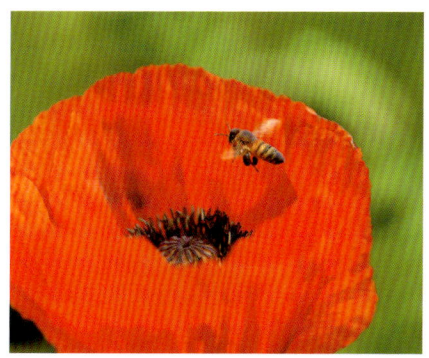

赤い花は紫外線を反射することで、ミツバチに蜜のありかを示します。　011

明順応・暗順応

　私たち人間は環境の変化に慣れて適応できるように様々な機能が自然に備わっていますが、目は非常に順応性があります。明るい部屋から突然暗い部屋に入ると最初はよく見えませんが、次第に周りが見えるようになります。これは作用する視細胞が、錐体から桿体へ切り替わることによって起こる現象で、明るい所から暗い所に目が慣れることを**「暗順応」**といいます。

　反対に、暗い部屋から急に明るい外に出ると最初は眩しく感じますが、すぐに慣れて正常に戻ります。桿体から錐体へ視細胞が切り替わることで起こる現象で、暗い所から明るい所に目が慣れることを**「明順応」**といいます。暗順応と明順応にかかる時間は個人差がありますが、一般的に暗順応の方が明順応より長い時間がかかるといわれています。

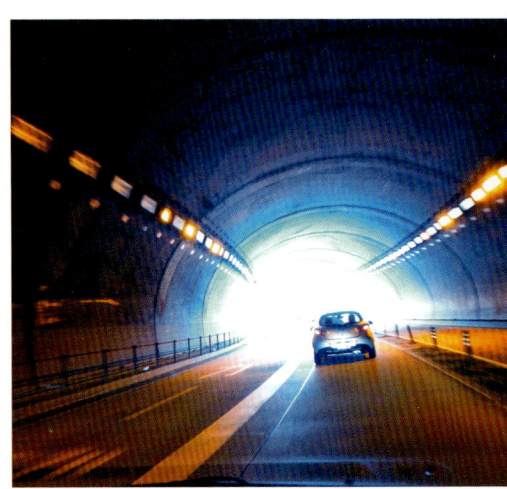

高速道路のトンネルを通り抜ける際、暗順応と明順応で人の目に負担をかけないように、出入り口付近の方が中央付近と比べて照明が明るくなっています。　012

プルキンエ現象

　人間の目の感度は明るい所と暗い所で異なるため、色の見え方も違ってきます。明るい所で機能する錐体細胞は長波長側に感度が高く、暗い所で機能する桿体細胞は短波長側に感度が高いという特徴があります。薄暗くなり錐体細胞から桿体細胞へ機能が移る際、長波長の赤やオレンジは暗く、短波長の青や青紫が明るく見えることを**「プルキンエ現象」**といい、19世紀のチェコスロバキアの生理学者プルキンエが発見したことから名づけられました。

　桿体細胞が作用する暗い所では色の識別はできなくなりますが、この時もプルキンエ現象が起こっています。例えば、赤と青の物は暗い所では両方ともはっきりと見えませんが、青の方が赤より明るく見えます。

昼間は赤の標識は目立ってよく見えますが、夕方になるとぼやけて見え、青の標識の方が認識しやすくなります。　013

色順応

　私たちの目は明暗とは別に、環境の色にも慣れる働きがあります。光の環境が異なると色の見え方も異なってきますが、時間が経つと「色順応」によって私たちはいつもと同じ様に色を見ることができます。

　蛍光灯で照らされた部屋から白熱電球の部屋に移動すると、初めは色の違いを感じて黄みを帯びて見えますが、次第に慣れてきて白く見えるようになります。色順応は光の環境に応じて、目が自動的に感度の調節をしながら通常通りに色を認識することです。急にサングラスをかけると周りの色はレンズの色が着色されて見えていますが、やがて通常通りの見え方になるのも色順応によるためです。

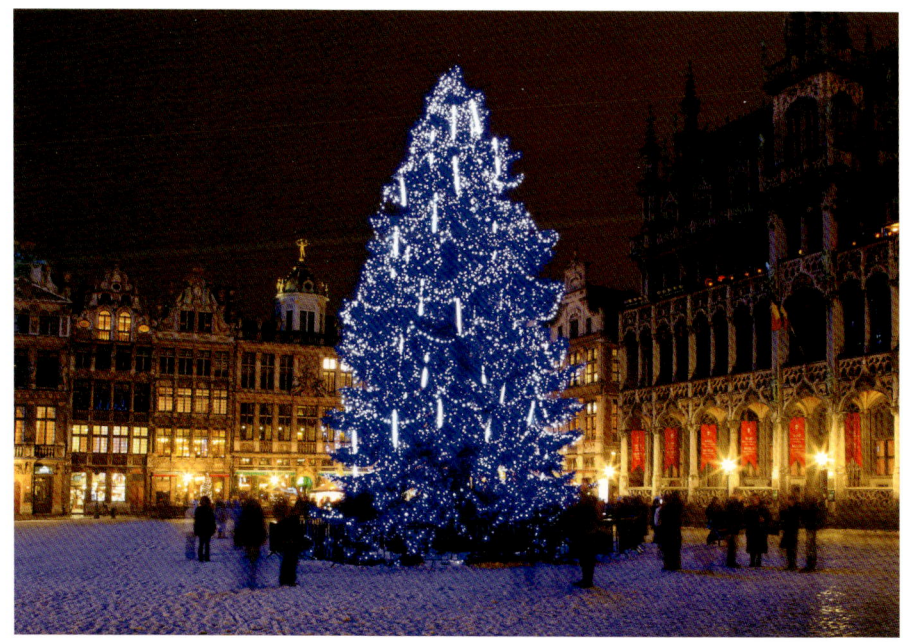

夜は青い光が明るく輝いてきれいに見えます。／グランプラス広場（ブリュッセル）のツリー。

1-8 色の見え方

色は常に同じ見え方をするわけではありません。私たちが色を見る場合、単色だけを見ることはほとんどありません。色は周囲にある他の色の影響を受けて、色の三属性 (p015) が本来の色とは違って見えます。

色の対比

組み合わされた色同士の違いが強調されて、実際とは異なって見える現象のことを「対比」といい、「同時対比」と「継時対比」があります。

同時対比 （近くにある色を同時に見た時に起こる現象）

[色相対比]

色相が異なる色を組み合わせると、背景色と中心の色の色相差が実際よりも大きく見える現象です。背景色に影響されて中心の色の色相は、色相環で背景色の正反対にある心理補色 (p027) に近づいて見えるため、色相の違いが強調されます。

中心の青緑は同じ色ですが、背景が黄緑では青みが増して見え、背景が青紫では緑みが増して見えます。背景色と中心の色の面積比が大きいほど、また高彩度の色ほど対比が強くなります。

[補色対比]

補色関係にある色を組み合わせると、中心の色の彩度が高く見える現象です。「補色対比」はお互いの心理補色に影響され、本来よりも鮮やかに見えます。赤身マグロに緑のシソの葉が添えてあるのは、少しでも鮮度よく見せようとする工夫です。

見えにくい　　　見やすい

補色対比は、2色が高彩度で明度差がないとハレーション（色の境目がチカチカして見えにくい現象）が発生します。セパレーションカラー(p120)で境界線を囲んだり、組み合わせる色の明度差をつけると見やすくなります。

1-8 色の見え方

[明度対比]

明度が異なる色を組み合わせると、背景色と中心の色の明度差が実際よりも大きく見える現象です。高明度の色の方はより明るく、低明度の色の方はより暗く見えます。

中心の黄は同じ色ですが、黒い背景の黄が一番明るく見えます。中心の色は背景の色よりも暗いとより暗く見え、明るいとより明るく見えます。

[彩度対比]

彩度が異なる色を組み合わせると、背景色と中心の色の彩度差が実際よりも大きく見える現象です。高彩度の色の方はより鮮やかに、低彩度の色の方はよりくすんで見えます。

中心のオレンジは同じ色ですが、右の方が鮮明に見えます。中心の色は背景の色よりも彩度が高いとより鮮やかに、彩度が低いとよりくすんで見えます。

[縁辺対比]

隣接する異なる色同士の境界部分で、色相や彩度、明度の対比が強調されて見える現象です。縁辺対比はグラデーション (p121) になっている場合に顕著に現れます。

明度の縁辺対比は、同じ色でも明るい色に隣接する部分はより暗く見え、暗い色に隣接する部分はより明るく見えます。

継時対比 （時間的に近い色の間に起きる現象）

[補色残像]

ある色をしばらく見た直後に白や薄いグレイなど他の色を見ると、見つめていた色の補色がぼんやりと残像として見えます。残像として現われる補色を**「心理補色」**といいます。病院の外科手術室では内装や手術着を緑系にすることで、赤い血を見続けることで生じる緑の残像を防いでいます。混色すると無彩色（光は白、色材は黒）になる補色は**「物理補色」**といい、心理補色と区別されています。

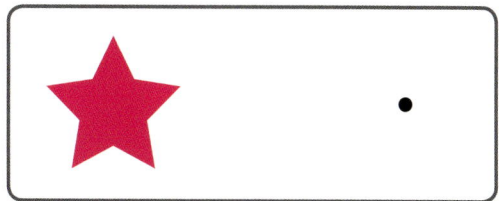

赤紫の星を1分間位見つめてから右の黒点を見ると、黄緑がぼんやりと見えます。ある色を長く見ているとその刺激によって疲れるため、目が今見ている色の反対色である心理補色を誘い出してバランスをとろうとするためです。

色の同化

組み合わせた色同士の違いが弱まって、色が近づいて見える現象です。互いの色が遠ざかって見える対比とは反対です。色の三属性（色相・明度・彩度）のいずれでも生じ、背景色の上に細かい線や図柄の色を入れることによって起こります。

色相同化

背景色に異なる色を入れると、背景色の色相が挿入色の色相に近づき色相差が小さく見える現象です。

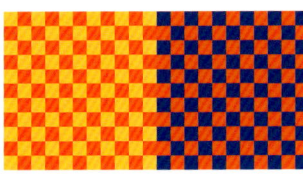

背景色の赤は同じですが、黄のチェックの赤は黄みを帯びて見え、青のチェックの赤は青みを帯びて見えます。

明度同化

背景色に異なる色を入れると、背景色の明度が挿入色の明度に近づき明度差が小さく見える現象です。

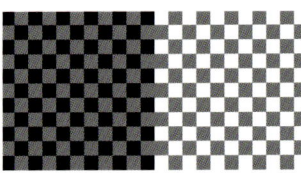

背景色のグレイは同じですが、黒いチェックのグレイは暗く、白いチェックのグレイは明るく見えます。

彩度同化

背景色に異なる色を入れると、背景色の彩度が挿入色の彩度に近づき彩度差が小さく見える現象です。

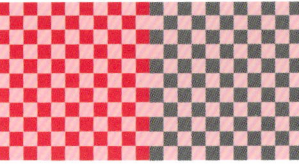

背景色のピンクは同じですが、高彩度の赤のチェックのピンクは鮮やかに、低彩度のグレイのチェックのピンクはくすんで見えます。

［同化現象を利用した効果］

2つのキャベツは、緑の格子に入った方が緑みが増して濃く見えます。スーパーなどの食品売り場では、同化現象を利用して食べ物をおいしそうに見せる工夫をしています。ミカンは赤いネットに入れると実際の色よりも赤みが増して、熟して食べ頃に見えます。枝豆やオクラは緑のネットに入れると、より鮮やかに見えてフレッシュな印象を与えます。

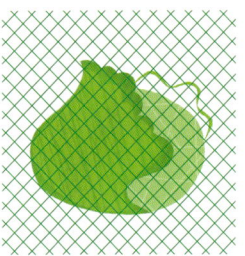

対比・同化・混色

　背景色に挿入される色の細かさによって、起こる現象は異なります。色が大きく挿入された場合は対比が、細かく挿入された場合は同化が、さらに細かく挿入されると混色が起こります。

　色は見る距離によっても変化します。挿入された色を近くで見ると対比が、少し離れて見ると同化が、さらに離れて見ると混色が起こります。

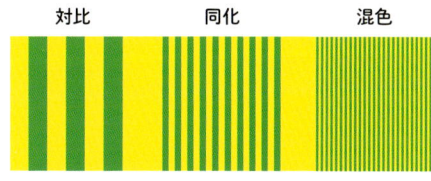

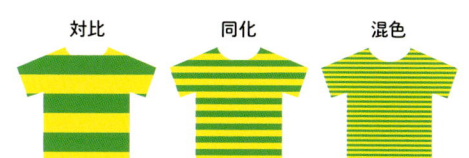

左の太い線の緑は対比で青みが増して見え、真ん中の細い線の緑は同化で黄みが増して見え、右は離れて見ると緑と黄が混色して1色に見えます。

色陰現象

　無彩色のグレイが彩度の高い有彩色に囲まれると、有彩色の心理補色を帯びて見える現象です。背景色が高彩度の鮮やかな色ほど顕著に現れます。

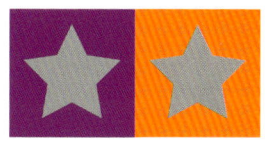

中央は同じグレイの色ですが、紫が背景のグレイは黄みを帯びて見え、オレンジが背景のグレイは青みを帯びて見えます。

色の面積効果

　同じ色でも大きさが違うと、色の見え方が異なって見える現象です。インテリアの壁紙などを小さな色見本で選ぶ際、面積効果を考慮することが大切です。

同じ色でも面積が大きくなるほど、明るく鮮やか（高明度・高彩度）に見えます。

色の見えやすさ

私たちの社会には、標識や広告、看板、サインなど目で見る情報が溢れています。これらの情報を、"見やすい""探しやすい""目につきやすい""分かりやすい"状態にするために、色は大切なツールになります。

色は、物の見つけやすさ**「視認性」**と見つけられやすさ**「誘目性」**、同じ形の物や複雑な物の区別のしやすさ**「識別性」**、文字や図形の認めやすさ**「可読性・明視性」**を高める働きがあります。

視認性

人が意識的に見つけようと注意を向けている時、対象物の発見しやすさ、探しやすさの性質を「視認性」といいます。ショップの看板や建物の案内板、公共性の高いサインは、高い視認性が要求されます。視認性は、情報を表す色と背景色の明度差が大きいことがポイントで、反対に明度差が小さいと視認性が低いです。視認性の最も高い色の組み合わせは黒と黄といわれており、交通標識や踏切などで使われています。

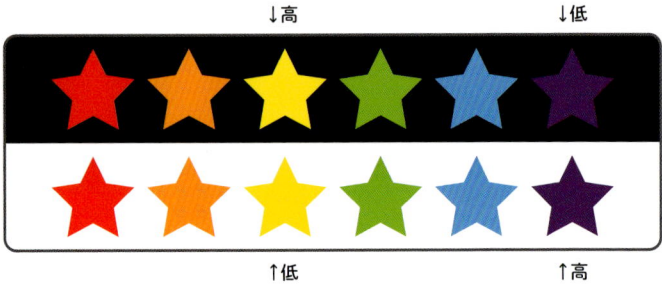

黒が背景の上は、視認性は黄が最も高く、青紫が最も低くなります。反対に白が背景の下は、青紫が最も高く、黄が最も低くなります。

誘目性

周囲の環境の中から目立って、人の目を引きつける性質を「誘目性」といいます。視認性に比べて、人が意識的に探していなくても目につく状態です。危険や禁止を知らせる道路標識など注意すべき情報には、高い誘目性が要求されます。誘目性を高めるのは、暖色系で高彩度の色を使い、背景色との明度差が大きいことがポイントです。無彩色や寒色系、彩度の低い色は誘目性が低いです。

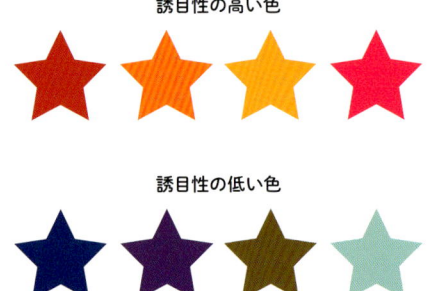

識別性

色による区別のしやすさの性質を「識別性」といいます。目で見る情報量が多かったり複雑な場合、色で整理・分類することで見やすくなり、情報の理解を高めることができます。電車の路線図やショッピングセンターのエリアガイドなどは高い識別性が要求されます。識別性を高めるには、色をはっきりと区別することがポイントです。また、女性の表示には赤系、男性の表示には青系など、色の持つ連想やイメージを利用することも大切です。

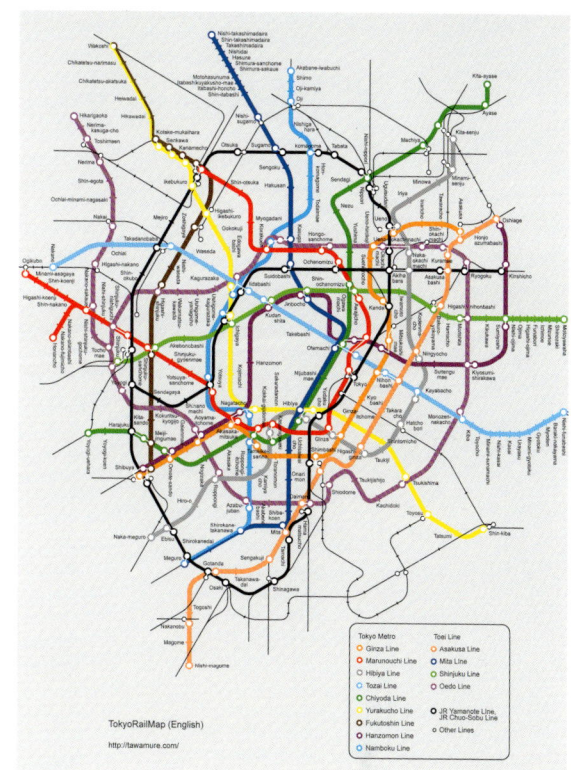

色の使い分けにより複雑な路線が区別できます。／Tokyo Rail Map

可読性・明視性

文字や数字の読みやすさの性質を「可読性」、図形の見やすさの性質を「明視性」といいます。視認性は対象物の見つけやすさに関わりますが、対象物を見つけた後の情報内容の理解しやすさは、可読性と明視性に関わります。可読性と明視性は、情報内容を正確に伝える必要のある交通標識やサイン、広告、Webサイト、商品のパッケージ、会社のロゴマークなどに考慮して使うと効果的です。

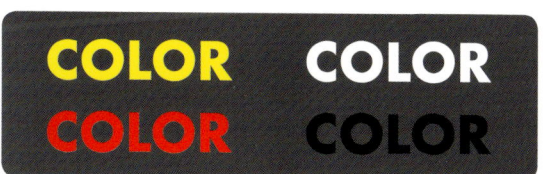

理解させるべき文字や図形の色と背景色の明度差を大きくすると可読性と明視性が高くなります。

1-9

身の回りにある色

美しく輝く大自然の色は、太陽から私たちへの貴重なギフトです。私たちの目を楽しませてくれる自然界の色は、単なるデコレーションではありません。自然界において、美しい色が存在することはとても意味のあることです。

空の色

太陽の光は大気中の塵や水滴、酸素や窒素などの粒子に当たって、散乱しながら地上に届きます。

粒子の大きさや太陽の位置、波長の長さなどにより、散乱する光の色が異なると空の色は違って見えます。

青空

晴れた日は短波長の青い光がよく散乱するため、空が青く見えます。大気中の粒子の大きさが光の波長より小さくなると散乱の程度は各波長によって異なり、短波長の光ほど強くなります。これを「**レイリー散乱**」と呼びます。

016

雲

水や氷の粒子の集まりである雲は、全ての色の光が散乱して混じり合うため白く見えます。粒子の大きさが光の波長と同程度または大きい場合には、どの波長も一様に散乱されます。これを「**ミー散乱**」と呼びます。

017

夕焼け

太陽が傾くと光が大気中を通る距離が昼間より長くなり、短波長の青や緑の光は散乱して地上に届きません。長波長の赤やオレンジの光が届くため、夕焼けは赤く見えます。燃えるような暖色系の色で輝いている夕焼けは、ドラマチックな印象があります。

018

朝焼け

夕焼けと同じ現象です。太陽が地平線付近の低い位置にあると、散乱されにくい赤やオレンジの長波長の光が地上に届きます。早朝は夕方よりも空気がクリーンで湿っているため、朝焼けの色は透明感のあるクールな感じです。

019

虹

虹は空気中に浮かぶ水滴がプリズムの働きをし、太陽の光が屈折してできたスペクトル（p007）です。虹の色数は国や文化によって異なります。日本では虹は7色とみなしますが、アメリカやイギリスでは6色、アフリカの一部の民族では2色です。

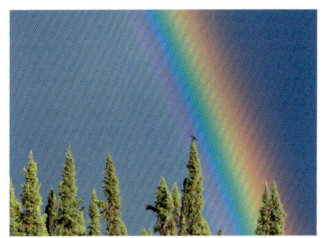
020

星

夜空に光る星の色が異なるのは、星の表面の温度に違いがあるためです。星は表面温度が高くなるほど短波長の光を発するため青白く、低くなるほど長波長の光を発するため赤みを帯びて見えます。

021

月

太陽光を反射して輝く月は、地平線付近の近い位置にあると夕焼けと同じ理由で赤く見えます。天頂の月が白いのは、全ての色の光が届いているからです。地球の周りを回っている月は、地球に潮汐など様々な影響を与えています。

022

オーロラ

太陽から吹いてくる電気を帯びた太陽風が北極と南極付近へ入り、大気中の粒子と衝突してオーロラができます。酸素が発光する高度約200km以上で赤、高度100〜200km位で緑、窒素が発光する高度100km付近でピンクや紫、青に見えます。

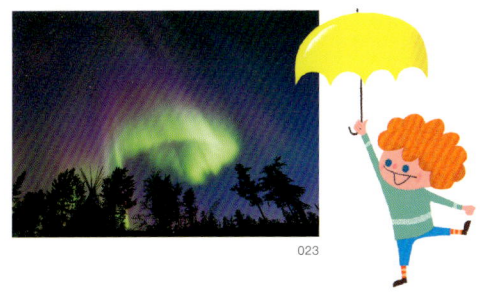
023

水の色

　太陽光は水に入ると長波長の赤い光から吸収されて、短波長の青い光が水中の深い所まで届きます。コップ位の深さでは吸収される光の量がとても少ないため、水は透明に見えます。

川・湖・沼の色

水中深くなるにつれて水分子が長波長の光を吸収し、短波長の青い光が水中の浮遊物などに散乱して水面上に出ることで、様々な色に見えます。水中のプランクトンや水草が少ないと青く澄んで見え、多いと青緑に見えます。周囲の木々の緑が水面に映り込むと緑に見えます。

024

珊瑚礁の海

水の透明度が高いと、光を遮る物質が少なく青い光は海底まで届きます。珊瑚礁の海が青く美しいのは、海底に届いた青い光が白い砂や珊瑚礁で反射されて海面に出て見えるからです。海面に映った青い空と一緒になるといっそう青く見えます。

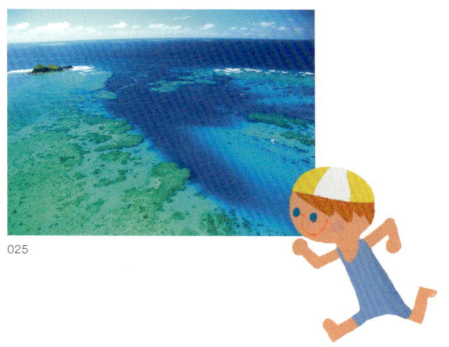
025

植物の色

　植物の色は光合成を担うだけではありません。派手な花や実の色は、動物に受粉の手助けをしてもらったり、種子を運んでもらうことで子孫を絶やさない重要な役割を果たしています。動物たちが色を識別できなければ、自然界はカラフルで美しくはなかったでしょう。

草・葉

草や葉の緑は、色素クロロフィル（葉緑素）のためです。クロロフィルは太陽光を利用して植物の成長に必要な栄養分をつくり、酸素を放出する光合成の作用をします。実験によると赤い光が最も植物の光合成反応を促進させ、成長のスピードを速めるとされています。

026

紅葉

クロロフィルは、普段は緑の葉に含まれている他の色素を覆い隠します。秋になり気温が低くなるとクロロフィルの働きが弱まるため、赤い色素のアントシアニンや黄色い色素のカロチノイドなどの色が見えるようになり、彩り豊かな紅葉が展開されます。

027

花

花の色は含まれる色素で決まり、白系、黄系、赤系、紫系と青系の順に多いといわれています。代表的な色素は、フラボノイド（黄、オレンジ、赤、青、紫）とカロチノイド（黄、オレンジ、赤）、ベタレイン（黄、赤紫）、クロロフィル（緑）の四つです。

028

花と昆虫

花は花粉を運んでくれる昆虫や鳥にアピールしようと、色や香り、構造を進化させてきました。花の模様や斑点は、蜜のある場所へ昆虫を誘導し花粉を運んでもらうようにガイドするためのものです。

029

花と鳥

鳥によって花粉が運ばれる花は色が鮮やかだけでなく、鳥が蜜を吸いやすいように花びらを大きく広げた形のものが多いです。一般的に鳥は嗅覚があまり発達していないため、鳥媒花は虫媒花に比べて花の香りが弱いです。

030

果実と鳥

植物は動物に果実を食べさせ、種子を散布してもらいます。木の葉の緑と補色関係にある果実の赤はよく目立ち、鳥に食べ頃であるというメッセージを送っています。鳥は果実から栄養を得て、種子を遠くに運んでいきます。

031

動物の色

色は動物にとって身を隠したり、外敵を脅したり、仲間を見分けたり、つがいに求愛したりするなど、生きていくために必要なサインです。

テントウムシ

不快な味や悪臭、毒を持つ動物は、目立つ**「警告色」**を持つことで敵に危険をアピールして身を守ります。テントウムシの赤と黒の大胆な色は、苦い汁を身につけていることの警告サインです。

モルフォチョウ

世界一美しい蝶として有名で、眩しいほどに輝く青い羽根は、「生きている宝石」といわれます。細かな構造を持つ羽根の色が見る角度で違って見えるのは、色素の色ではなく構造色（p009）であるためです。

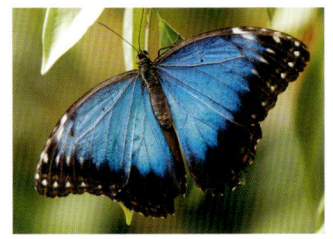

ハナカマキリ

別名「ランカマキリ」と呼ばれるように、動かないと蘭の花の一部に見えるような姿をしています。形だけでなく色の濃淡までも細かく似せており、白い花には白く、ピンクの花にはピンクに擬態して、集まってくる獲物を捕まえます。

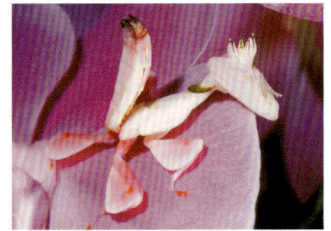

トラ

たくさんの動物たちは、生活している環境と見分けがつきにくい**「保護色」**で、敵や獲物から身を隠してカムフラージュしています。トラの太い縞は環境の色とよく似ていて、風景に溶け込んでしまいます。

コンゴウインコ

動物の保護色は、目立たない地味な色だけではありません。コンゴウインコの派手な色も、熱帯雨林の環境に溶け込む保護色です。眩しい太陽の下で冴えた色の植物が多い中、極彩色の羽根の色はかえって目立ちません。

クジャク

雄クジャクは鮮やかな尾羽根を大きく広げて、雌クジャクにアピールして誘います。羽根の目玉模様が多く華美であるほど雌の気を引き、求愛行動に有利になるといわれています。羽根の色は構造色です。

熱帯魚

透明度の高く暖かい海の中は、珊瑚礁や海藻などでカラフルな世界です。熱帯魚の鮮やかな色は、環境に合わせて敵から身を守るだけでなく、求愛行動をしたり、仲間を見分けるためでもあります。

炎の色

人間は火を使うことができる唯一の動物で、雷や火山の噴火によって燃えている木の枝などを火種にしたのが始まりと考えられています。火の発見が、文明の始まりになったといわれています。炎の色は、温度や燃える材料によって違ってきます。青い炎は温度が高く、赤やオレンジの炎は温度が低いです。

炎色反応

炎の色は、リチウムは赤、カルシウムはオレンジ、ナトリウムは黄、銅は緑、カリウムは紫など、金属の種類によって異なります。金属元素を炎の中に入れると、元素特有の色を放出することを**「炎色反応」**といいます。

花火

色とりどりの美しい花火は、「星」と呼ばれる火薬の玉に含まれる金属元素が炎色反応を起こして様々な色を出しています。星は花火の美しさを決める重要なもので、職人の高い技術が必要になります。

顔料と染料

化学合成染料が発達した現在では、様々な色が手ごろな価格で手に入るようになりましたが、古代から人々は植物や動物、鉱物から様々な色を手に入れてきました。顔料や染料の元となる鉱物や植物は、薬として用いられているものが多かったようです。

顔料・ラスコー洞窟の壁画

約1万5千年前の世界最古といわれる「ラスコー洞窟の壁画」は、人類の先祖が洞窟の壁に描いたものです。自然の中にある赤土や木炭を動物の脂肪や血、木の樹液で溶かして混ぜ、赤、黄、黒、茶などの顔料をつくりました。

顔料・古代エジプトの壁画

古代エジプト王の墓には、多くの鉱物顔料が使用された華麗な彩色壁画が残されています。クレオパトラはマラカイト（孔雀石）を粉末にして目元を彩っていたそうですが、これは眼病予防と邪気払いの目的もあったといわれています。

染料

天然染料は、古くから世界各地で衣服や化粧に広く使われていました。染料となる植物は、赤系のものに茜、紅花、黄系に支子、苅安、青系に藍、紫系に紫根などです。動物の染料ではコチニール貝殻虫（赤）やアクキガイ科のプルプラ貝（紫）などです。

第2章
色の力

色は私たちの生活に彩りと潤いを与えるだけではありません。色はメッセージを送っているため、色を見ることで私たちは特定の感情を抱きます。色が人間に与える影響については、様々な研究や実験報告が発表されていますが、科学的に解明されていないことも多くあります。私たちは無意識レベルで色からたくさんの影響を受けています。人間の心を動かす色の力を上手に利用することは、デザインをする上で大切です。私たちの生活環境や心と体を豊かにするために、色の影響力について解説します。

2-1 色の連想とイメージ

色には「連想させる」という働きがあります。私たちは色から様々なことを連想することで、色のイメージをつくり出します。色の連想とイメージは個人差があり、性別や年齢、過去の体験、生きてきた社会や文化、風習などに影響されます。

色はメッセージを語ります

　私たちの中には色の記憶がインプリントされており、ある色を見たり聞いたりすることでその記憶が呼び戻されて、特定のものを連想しイメージをつくり出します。色にはそれぞれ固有の連想やイメージがあるためメッセージを秘めており、私たちの感情に働きかけるコミュニケーションの力を持っています。

　色の語るメッセージは受け取る個人によって違うため、同じ一つの色でもプラスのイメージを持つ人もあれば、マイナスのイメージを持つ人もあります。例えば、キリスト教圏の国では青は聖母マリアを象徴するため神聖なイメージがありますが、日本ではそのようなイメージはありません。色は複数の連想を持ちます。色から受ける連想は人によって千差万別で、同じ一つの色でも人によって異なり多様に展開されます。（色のイメージに関しては「色のメッセージとイメージ」(p059)を参照してください。）

色の連想は、私たちの身近にある食べ物が多いです。

色の連想には具体的と抽象的な言葉があります

赤
[具体的] 太陽、血、炎、消防車
[抽象的] 情熱、革命、熱い、派手、危険

オレンジ
[具体的] ミカン、夕日、カボチャ、ニンジン
[抽象的] 暖かい、楽しい、健康、元気

黄
[具体的] ヒマワリ、バナナ、ヒヨコ、光
[抽象的] 明朗、賑やか、注意、親しみやすい

緑
[具体的] 若葉、森林、緑茶、カエル
[抽象的] 若々しい、爽やか、安全、平和

青
[具体的] 空、海、水、制服
[抽象的] 知的、誠実、信頼、冷静

紫
[具体的] ブドウ、スミレ、ラベンダー、着物
[抽象的] 高貴、神秘的、優雅、不可思議

白
[具体的] 雪、天使、塩、白鳥
[抽象的] 純粋、清潔、無垢、神聖

黒
[具体的] カラス、黒髪、喪服、魔女
[抽象的] 恐怖、不吉、死、フォーマル

色の象徴

　色の連想の抽象的な言葉が社会に浸透し、一般化したものを**「色の象徴」**といいます。例えば、交通信号の色は世界共通です。また、水道の蛇口の水は青、お湯は赤で区別されます。
　国旗の色はその国を象徴するもので、民族に共通した色の連想があります。スポーツなどの世界大会では多様な国旗を目にしますが、使用されている色はその国の思想や風土などを表します。

日本の国旗は縁起のよい紅白で、白は神聖な光、赤（紅）は日の出の太陽を象徴します。

2-2 色の感じ方

色には様々なメッセージがあるため、私たちの感情に直接働きかける力を持っています。色から受ける感情は、情緒的な感じ方の「表現感情」と生理的な感じ方の「固有感情」の二種類があります。

固有感情は多くの人に共通する感情です

「表現感情」は好き嫌いなど見る人の主観的な感情で個人差があり、その人の性格や過去に体験してきた生活環境、民族的な文化、社会、宗教、流行などによって変わります。

「固有感情」は人間の生理的な特性に関係しており、色の三属性 (p015) によって客観的に説明ができるものです。個人差がほとんどないため、様々な分野の色彩計画に利用されています。

部屋の壁や床の色により印象が変わります。ピンク系の色は華やいだ気持ちに、緑系の色はリフレッシュさせてくれます。

暖かい色 vs. 冷たい色

暖色 　　　　　寒色

色を見て暖かく感じたり冷たく感じたりすることがあります。色相環で赤から黄までの色は、太陽や炎を連想して暖かく感じる**「暖色」**で、反対にある青緑から青紫までの色は、水や海を連想して冷たく感じる**「寒色」**です。緑と紫は暖かくも冷たくもないので**「中性色」**です。暖色と寒色の心理的温度差は約3℃といわれています。寒い冬に暖色系の色をインテリアに多く使うと暖房費が、暑い夏に寒色系の色を多く使うと冷房費が節約できます。暖色系の色は時間を長く感じさせるので、ファーストフード店など人の回転を早めたい場所に使われ、寒色系の色は時間を短く感じさせるので、集中して仕事をするオフィスや作業所などに向いています。

暖色と寒色

暖色／赤紫／赤／赤オレンジ／オレンジ／黄オレンジ／黄／黄緑／緑／青緑／青／青紫／紫／寒色

アンダートーン（色相のベースにある色）を変えることで、色の温度が変わります。例えば、色相環で赤紫に近い赤は、赤オレンジに近い赤に比べて冷たく感じます。

進出色 vs. 後退色

進出色 　　　　　後退色

暖色系の色は実際より近くに見える**「進出色」**で、寒色系の色は遠くに見える**「後退色」**です。色は波長が長いほど、近くに見えるといわれています。交通信号は早く気づくことができるように「止まれ」に赤を使っています。横断歩道の旗や学童の帽子は黄色です。また、ボディカラーが進出色の車は、後退色の車に比べて事故の発生率が低いといわれています。広い部屋は壁などに暖色系の色を使うと引き締まり、狭い部屋は寒色系の色を使うと広く見せることができます。

柔らかい色 vs. 硬い色

柔色 　　　　　硬色

高明度で低彩度の色はソフトな印象がある**「柔らかい色」**で、低明度で低彩度の色はハードな印象がある**「硬い色」**です。色相では暖色系の色の方が柔らかい感じが強く、寒色系の色の方が硬い感じが強いです。ベビー用品はペールカラーが非常に多いですが、赤ちゃんの柔らかい肌とマッチします。トレーニング用のダンベルや家具は暗い色が多いですが、硬さがアップされて見えます。色は明るくなるほど優しく繊細なイメージがあり、暗くなるほど丈夫で重厚なイメージがあります。

軽い色 vs. 重い色

軽い色　　　　　重い色

高明度の色ほど軽く、低明度の色ほど重く感じます。**「重い色」**の代表である黒は、**「軽い色」**の代表である白に比べて約2倍重いといわれています。部屋の天井は白系が多いですが、黒など重い色であったら落ちてきそうな感じがします。床の色は軽い色だと軽快な感じがしますが、重い色は安定感があります。飛行機は白、潜水艦は黒がメインです。また、引越しや宅急便のダンボール箱は白やベージュ系の色が多いですが、少しでも軽く感じさせて作業の能率をよくする目的があります。

興奮色 vs. 鎮静色

興奮色　　　　　鎮静色

暖色系の高彩度の色は、気分を盛り上げる**「興奮色」**です。反対に寒色系の色は、気持ちを落ち着かせる**「鎮静色」**です。特別なシーンに登場するレッドカーペットはその場の雰囲気に活気と高揚感を与えますし、女性の赤いドレスや口紅はセクシャリティのシンボルです。鎮静色は書斎や寝室などリラックスしたい場所に使うと効果的ですが、明度が低過ぎると暗く沈んだ印象になってしまいます。

膨張色 vs. 収縮色

膨張色　　　　　収縮色

高明度の色は実際より大きく広がって見える**「膨張色」**です。反対に、低明度の色は実際より小さく引き締まって見える**「収縮色」**です。暖色系の色の方が寒色系の色より膨張して見えるといわれています。膨張色の服は実際よりも太って見え、収縮色の服はスリムに見えます。女性のタイツやストッキングに収縮色が多いのは、少しでも脚を細く見せたいという願望が込められているのでしょう。碁石は白と黒が同じ大きさに見えるように、黒石は白石よりわずかに大きくつくられています。

派手な色 vs. 地味な色

派手な色　　　　　地味な色

高彩度の色は**「派手な色」**で、低彩度で中明度と低明度の色は**「地味な色」**です。色相では暖色系の色の方が派手な感じが強く、寒色系の色の方が地味な感じが強いです。派手な色は華やかで目立ち遊び心が伝わってくるので、若者や子供が集まる場所、スポーツ・娯楽用品や玩具に使われています。地味な色は陰気な感じですが渋い印象を与えるので、伝統を重んじる古風な場所やアダルトな雰囲気を出したい時に適しています。

2-3 色と五感覚

人間の五感覚はそれぞれ個別のものではなく、私たちの脳の中で複雑に結びついています。音を聞いたり香りを嗅いだりすると色を感じるというように、ある刺激に対して本来起こる通常の感覚だけでなく、同時に別の感覚を引き起こすことを「共感覚」といいます。

色と音

「**音色**(ねいろ)」というように、音と色には深い関係があります。音を聴くとその音に合った色を感じることを「**色聴**」といい、共感覚の中で最も目立つ現象だとされています。スペクトルを発見したニュートンは虹色を音階に当てはめたように、過去の著名な芸術家の多くが共感覚者であっただろうと伝えられています。例えば、文学者ゲーテは楽器の音を色にたとえたり、作曲家のリストは「もう少し青く」と音を色として表現した指示をオーケストラに出した記録が残っています。画家のカンディンスキーとパウル・クレーは、絵画の世界に音楽を取り入れました。

女性のカン高い声を「黄色い声」というように、高音は明るい色のイメージがあり、低音は暗い色のイメージがあります。また、ゆるやかで静かな音楽は青を、テンポが速く激しい音楽は赤をイメージさせます。ウォルト・ディズニーの名作『ファンタジア』は、音楽と色彩を融合させた最高傑作の音楽映画です。

ワリシー・カンディンスキー『コンポジションX』

パウル・クレー『高いC音の勲章』

色と味

食べ物のおいしさは、色で決まるといっても過言ではありません。紫のオムレツにピンクのトマトケチャップ、青いキャベツなど、普段から慣れ親しんだ食べ物が変わった色になってしまったら、ほとんどの人は拒否反応を示すはずです。私たちは不自然で見慣れない色の食べ物を見ると、味をイメージすることができないため抵抗を感じます。これまで味わった経験から、食べ物の色はなじみのある色、その食べ物を連想させる自然な色だと安心できます。

甘い色

お菓子を連想させるライトやペールトーンのカラフルな色とカカオの茶系とベージュ系の色で、甘美でまろやかなイメージを表現します。

なめらかな色

乳製品のオフホワイト系の色に、温かみのあるクリーム系とベージュ系の色、柔軟なピーチ系の色をプラスした優しくマイルドなイメージです。

酸っぱい色

酸っぱい配色例

甘酸っぱい配色例

レモンやライム、キウイなど柑橘系の果物の黄系や緑系の明清色 (p016) に白をプラスします。オレンジ系とピンク系の色を加えると甘酸っぱい色になります。

すっきりとした色

すがすがしい清涼飲料水を連想させます。爽やかな青を中心とした寒色系の明清色と白で、クールでピュアなイメージを表現します。

2-3　色と五感覚　047

味覚に関しても同じです。甘い味は甘さを感じる色、辛い味は辛さを感じる色など、私たちは日常的に経験している味をイメージできる色を求めます。食べ物を見ると、最初に色からイメージする味に期待を持ち、食べてみて期待通りの味を感じることでおいしいと思います。

色と味覚は深い関係があり、飲食料品のパッケージデザインに大いに活かされています。パッケージの色は、味をイメージできものであると満足感が高く効果的です。

辛い色

トウガラシやカレー、マスタードなど香辛料の赤と黄、緑のストロングやディープトーンの色でまとめます。暑い国の刺激的なエスニック料理の色です。

052

香ばしい色

こんがり焼けたパンやお菓子、入れたてのコーヒーやお茶を連想させるような茶系とベージュ系の色で、香り高く表現します。

053

苦い色

コーヒーや紅茶、ビール、漢方薬を連想させる茶系やグレイ系の色と、抹茶の緑系のディープやダークトーンの色で、渋く味わい深いイメージを表現します。

054

色と香り

人間は視覚・聴覚・触覚・味覚・嗅覚の五感覚を通して外界から刺激を感じています。五感覚の中で視覚が占める割合は約90％で、その中でも色は最も大きなウエイトを占め、他の感覚に影響を与えると報告されています。

色は香りとも密接に関わっています。コスメティックや芳香剤、アロマオイル、フレバリードリンクのパッケージは香りのメッセージを発するので、イメージしやすい色を使うと満足感の高いものとなります。

フローラルな甘い香り

ピンク系とオレンジ系、黄系、紫系の明清色とソフトトーンの甘美でフェミニンな色でまとめます。優雅な感覚をもたらし、幸せで華やいだ気分にしてくれます。

ハーブのリフレッシュな香り

ハーブや野草の緑系と空や水の青系の明清色とソフトトーンの色で表現します。すがすがしく清涼感のある色は疲れた時の気分転換となり、自然体でリラックスした状態にしてくれます。

フルーティーな開放的な香り

みずみずしい果物の黄系やオレンジ系、緑系などのビビッドとブライトトーンの色はイキイキと健康的なイメージがあり、気持ちを前向きで明るくしてくれます。

色はカラーセラピー(p054)、香りはアロマテラピーの自然療法で、リラクゼーションやストレスケア、健康や美容などに役立つツールとして利用されています。色から香りをイメージすることができるため、香りと色を結びつけるとパワーアップした効果が期待できます。

色と香りの癒しの力を連動して生活に取り入れていくことは、快適さを高めるだけでなく、心と体のバランスを取り戻す際の大きなサポートとなります。

ウッディで重厚な香り

森林の大木をイメージさせる茶系の色で、温和で滋養に満ちた深い安心感をを与えてくれ、高まった気分を鎮めて落ち着かせてくれます。

スパイシーで温かみのある香り

料理に使う香辛料のような暖色系のディープやダル、ダークトーンの色は、無気力な時に心と体を穏やかに刺激して活力を与えてくれます。

情熱的でエキゾチックな香り

紫系と赤系、オレンジ系のストロングやディープトーンのドラマチックな色は、誘惑的かつ官能的なイメージがあり、気持ちを大胆にして自信を与えてくれます。

2-4 色と私たちの関係

私たちは生活の中で、たくさんの色に接しています。自然界のカラフルな色は生活を豊かに彩るだけでなく、私たちの心と体を優しく癒し、大切なメッセージとエネルギーを与えてくれます。

色彩心理は色に潜む人間の心理です

色は言葉を語っています。「**真っ赤になって怒る**」「**黄色い声**」「**白紙に戻す**」「**バラ色の人生**」など、色を使った表現を私たちは毎日の生活の中で何気なく使っています。英語にもこのような表現がたくさんあります。"Feel blue"(フィール ブルー)は憂鬱な気分を意味し、"Green eyed"(グリーン アイ)は嫉妬していることを意味します。色にはそれぞれ固有の意味やイメージがあり、まるで言葉を持つように私たちに情報を伝達しています。色にはサブリミナル(潜在意識下)なメッセージがあり、私たちの感情に直接働きかけてきます。一般的に色が作用していることに私たちは気づいていませんが、無意識レベルで色から様々な影響を受けているのです。

色の力は私たちの環境や生活、社会のあらゆる場面に活かされています。例えば、ロンドンの自殺名所として有名な黒い鉄橋を明るい緑に塗り替えた後自殺する人が大幅に減少したことや、アメリカの刑務所にある無機質な色の独房壁をピンク系の色に塗った結果、囚人の暴力や攻撃的な行為が激減したことが報告されています。日本でも2012年に東京大学が、首都圏の駅ホームにおける青色照明の設置後、鉄道自殺者数が平均して約84％減少したと発表しました。

ロマンチックなハートマークは、ピンクで表現されることが多いです。
061

ハッピーカラーの家からは、子供たちが楽しく遊んでいる声が聞こえてきそうです。
062

太陽光のエネルギー

　太陽はエネルギーを放射し続けています。太陽エネルギーの恩恵を受けて、豊かな生命体が生まれる好条件に恵まれた惑星が地球です。太陽の光には、地球上の生命に必要な全ての成分が含まれています。生命は光がない暗闇の中では、生存できません。地球上の生物は生命とエネルギーの源である太陽の光に依存しています。

　古代から、太陽は健康の源であることが知られていました。太陽崇拝が原始宗教において広く行なわれていたのもそのためでしょう。日光浴は遥か昔から全ての生物が好む健康法です。生物は太陽光を浴びないと、生育不良と退化現象が生じてきます。くる病は日光不足が原因とされていますし、季節性感情障害（冬季うつ病）は冬季の日照時間が極端に少ない北欧などの地域に住んでいる人に多発します。

　太陽光は私たちの幸福には欠かせないものです。私たちは健康であればポジティブで幸福な生活を送れます。太陽光の虹の7色の光線は、私たちの感情と精神、肉体に栄養を与える必須のエネルギーです。

太陽光の虹色には、人間に必要なエネルギーがバランスよく含まれています。

光の七つの波長

　地球上の生命を支えている太陽光の7色は、私たちの目に見える可視光線です。可視光線の各色は波長の長さによって異なった色エネルギーになり、私たちの生命力を強める特定の作用と癒しの特質があります。

　私たちが見える色の中で最も長い波長を持つのは赤で、最もゆっくりとした振動数を持ちます。振動数（単位：Hzヘルツ）は、波が一秒間に往復する回数です。赤は大地と強くつながった色です。暖めて刺激を与える特質があり、私たちを行動へと駆り立てます。反対に、最も短い波長と最も速い振動数を持つ青紫は、空や宇宙とつながった色です。冷やして鎮静させる特質があり、私たちを落ち着かせます。スペクトルの真ん中にある緑は、調和とバランスを与え、正常に戻すニュートラルな特質があります。

波長と振動数

長波長の赤は大きい波、短波長の青紫は小さい波にたとえることができます。

色が私たちの心と体に働きかける理由

- 色の認識は記憶の再生をさせるため、特定の感情を呼び起こします。
- 目から入った色は脳を刺激することによって、心と体に影響を与えます。
- 色は光の波動であるため、同じように振動している人間の体の細胞に直接的に作用します。

色の心理・生理作用

　目から入った光は脳の視覚野で特定の色として知覚されますが、同時に心理的な影響も与えています。私たちの脳には色に対する記憶がインプリントされているため、色を見ることで好き、嫌い、楽しい、悲しいといった感情が生まれるのです。色を見た時に生じる感情は十人十色で、その人が生活してきた環境などによって変わるため非常に個人差があります。特に子供時代にインプリントされた色の記憶は、大人になっても強い影響力があるといわれています。

　色は私たちの心理に作用するだけではありません。色の情報は、脳の視覚野に届くまでに視床下部を刺激します。視床下部は、自律神経機能やホルモン分泌機能を調整している脳下垂体をコントロールしています。具体的には、心臓の拍動、消化と吸収、水分や塩分の排泄、睡眠や成長、性機能、体温調節、新陳代謝、体内時計の調整、免疫など生命維持機能に関わる中枢の役割をしているため、私たちの生理的な面にも影響をもたらしているのです。

イラストは、花を見た人がピンクの色を認識して、心に特定の感情（好き）が生じることを表わしたものです。

私たちは皮膚からも色を感じています

　私たちが色を感じるのは目だけではありません。私たちの皮膚も色の光を感じ、色の情報を体内に伝えています。紫外線で皮膚が焼け赤外線で暖かさを感じるように、皮膚は二つの間にある可視光線を感じています。

　人間は目だけでなく、皮膚でも色の違いを認識して取り入れる力を備えています。皮膚にも光センサーが存在しており、色に反応しているのです。例えば、目隠しをして赤い部屋にいると血圧が上がりイライラして動きたくなるのに対して、青い部屋にいると血圧も下がり落ち着いてリラックスしてくることが報告されています。色は私たちが起きていようと寝ていようと、目が見えていてもいなくても、私たちの心身のシステムに浸透しています。

最もリラックスさせる色はベージュとパステルカラーで、次が青と緑、黄とオレンジでは緊張し、赤は興奮させることが報告されています。

2-5 色の癒し

赤い服を着ると元気になったり、黄色の信号には注意を促されたり、青い空や海を見ると落ち着くというように、色は人の心と体に働きかけます。色の力を用いて心地よい環境をつくり上げ、調和をもたらす癒しの自然療法が「カラーセラピー」です。

色は心と体の栄養剤です

「カラーセラピー」は、色の力を生活の中に取り入れていくことによりバランスのとれた環境をつくり、健全に生きることができるように導いていきます。私たちは光のある明るい環境にいると、気持ちが高揚するだけでなくストレスもうまく処理でき、体の機能もよくなります。

英語で病気のことを"Disease"（ディスイーズ）といいますが、これは Dis-ease（ディス イーズ）（easyでない状態）、本当の自分でないためくつろげない状態のことを表わします。病は気からというように、私たちの肉体に現れてくる病気は、不安やストレスなどが大きく影響しているといわれています。色を癒しとして活用することで、ストレスの多い毎日の生活にバランスをもたらし改善させることができます。色は私たちを取り巻く環境をリラックスさせ、調和をもたらす重要な手段です。

色は美しく彩るだけなく、私たちにとって大切なエネルギーを与えてくれます。／シラーズ（イラン）のローズモスク。

カラーセラピーの歴史

　色に関する歴史文献から、人間は古代エジプト、ギリシャ、中国などで、色の癒しの力を活用し、心身のバランスをとっていたことが分かっています。当時は現代のように医学が発達していなかったので、病人に色の光線を当てた飲み水や食べ物、色の軟膏や膏薬を与えたり、特定の色の部屋に病人を寝かせたりする治療法が行われていました。色を使った治療法は、自然の法則とリズムに従った古代人の知恵であったのです。

　色が私たち人間の生命活動に深く関わっているということが科学的に解明されたのは、17世紀のニュートンの功績が大きいです。ニュートン以後、色と心の関係を解き明かす色彩心理学がポピュラーな学問となりました。19世紀初めドイツの文学者ゲーテは『色彩論』の中で、「色には秘められた言葉がある」と述べ、色の現象の心理的、精神的な意味を説いています。20世紀の初めには、デンマークの医師ニールス・フィンセンが光と色を活用した治療法でノーベル賞を授与されています。アメリカの色彩学者フェイバー・ビレンが、色が心と体に及ぼす影響をまとめた『色彩心理学とカラーセラピー』を1961年に完成し、現在のカラーセラピーの基礎を築き上げたといわれています。

　現在、多くの病院や医療施設で建物の壁、照明などで色が活用されたり、カウンセリングでカラーボトルやカラーカードを選んだり、塗り絵をすることで人の心を探る心理テストが行われたり、人の体に色の光線を当てて治療するなど、世界中で様々な分野のカラーセラピーが積極的に取り入れられています。

デオガール（インド）にある宮殿ホテルのカラフルな装飾。　067

カラーセラピー（オーラ・ソーマ）で使われるカラーボトル。　068

人間の体は色と響き合っています

　私たちは食べたり飲んだりして生命を維持していると考えていますが、実際は大気中からも生命力となる自然のエネルギー（気）を取り入れています。人間の体には、「チャクラ」と呼ばれる外界と体内のエネルギーの交換を行う出入り口があります。サンスクリット語で「車輪」を意味するチャクラは、インドのアーユルヴェーダ医学で重視されており、東洋医学の「経穴（ツボ）」と関係があるといわれています。

　チャクラは外界とつながるエネルギーセンターであり、体内に物質的に存在するものではありません。人間が発する「オーラ」と呼ばれるエネルギー層の上にあり、くるくる回って活動しています。普通の人には見えませんが、訓練を積んだ人や感覚が鋭い人には見えるといわれています。

　チャクラは外界から生命エネルギーを吸収して体内に循環させたり、心身のエネルギーを放出する役割があります。人間の体の中心線上にある七つの主要なチャクラは、太陽光の虹色の波動と同調していて、お互いにつながっています。各チャクラは異なる速さで回転し、異なる波長を発しています。七つのチャクラは私たちの体の特定の部位（内分泌系や各器官）と深いつながりがあり、肉体だけでなく感情や精神にも大きな影響を及ぼします。

チャクラの位置と色

主要なチャクラは、レッド、オレンジ、イエロー、グリーン、ブルー、インディゴ、バイオレットの7色です。人間の体を取り巻くオーラは心身の状態を反映しているため、その時々で色や輝きが変わるといわれています。

- オーラ
- 第七チャクラ（頭頂 とうちょう）
- 第六チャクラ（眉間 みけん）
- 第五チャクラ（喉 のど）
- 第四チャクラ（心臓 しんぞう）
- 第三チャクラ（太陽神経叢 たいようしんけいそう）
- 第二チャクラ（仙骨 せんこつ）
- 第一チャクラ（基底 きてい）

七つのチャクラの意味と働き

第一チャクラ（レッド）

背骨の一番下にあり、大地にしっかり根をおろし、生きるためのエネルギーを取り入れる人生の基盤となるチャクラです。肉体的な要素や生存するための基本的な欲求（食欲・性欲・物質欲・金銭欲）、自衛本能、強い意志、目覚めに関わります。体の血液の循環をよくし、心身を刺激して活発にします。

第二チャクラ（オレンジ）

下腹部にあり、楽しみや喜びを味わうためのチャクラで、感情表現や人との交流、セクシャリティ、創造性に関わります。人生に対する自発性やモチベーションを与え、新しいことにチャレンジしていくことを促します。消化と吸収などエネルギーの循環をよくするので活動的になり、食欲もわきます。

第三チャクラ（イエロー）

みぞおち部分にあり、個人のパワーや個性を成長させていくチャクラです。みぞおち周囲は自律神経が複雑に絡み合い「太陽神経叢（たいようしんけいそう）」と呼ばれています。私たちの心を明るくして、ポジティブな考え方と自尊心をもたらします。知的機能を刺激するため、好奇心や知識の習得、思考能力に関わります。

第四チャクラ（グリーン）

心臓＝胸の中心にあり、愛を与え受け取り、分かち合うためのチャクラです。体の中心の色であり、バランスと調和の要素（人との協調性や自然との共存）に関わります。心にゆとりを与え、感情を安定させて体をリラックスさせます。優しさや許し、共感、思いやり、無条件の愛をもたらします。

第五チャクラ（ブルー）

喉にあり、言葉による自己表現とコミュニケーションに関わるチャクラです。自分自身を創造的に表現して伝える能力をもたらします。精神性の高い人生を追求すること、自分のビジョンや真実を周りに語ることを促します。血圧や脈拍を下げて呼吸を深くするため、静かで平和な心を取り戻します。

第六チャクラ（インディゴ）

眉間（第三の目）にあり、直観や洞察力、第六感、内観など高度な霊性に関わるチャクラです。物事の本質や人生のより深い真実を理解して冷静な判断力を高め、自分の人生や周りで起きている出来事を客観視できるようになります。潜在意識とアクセスして、超能力や超感覚を磨くことを促します。

第七チャクラ（バイオレット）

頭頂にあり、宇宙のエネルギーとつながるチャクラです。人生の意味、目的、使命、美意識、謙遜さなどスピリチュアルな要素に関わります。統合と自己実現をもたらし、人間の魂を高めて完全な状態に近づけます。崇高な精神や宇宙意識に到達させ、潜在能力や本来の可能性に目覚めさせます。

自然の多い場所で太陽の光をたくさん浴びることは、全てのチャクラの機能をバランスよく高めることができます。

色を癒やしに活用する

　チャクラと同じ色を見たり身につけたり、近くに置いたりすることで波動が同調されるため、そのチャクラの部位が反応してバランスが整ってきます。ある部位に不調を生じるのは、その部位のチャクラが十分に機能していないため、活動が弱くなっているためだといわれています。
　心と体の不調な症状には、その部位のチャクラに対応した色の光や洋服、インテリア、食べ物、植物、アロマ（香り）、パワーストーンを取り入れたり、色の呼吸やイメージをすることによって自然治癒力が高まってきます。チャクラに結びついた色を感じることで、チャクラが反応して改善されるのです。

失敗をして落ち込んだり胃の働きが普段より落ちているような時には、黄色いTシャツを着たりバナナを食べることで、第三チャクラを活性化させるとよいです。

私たちは虹色の存在です

　人間の体はチャクラの虹色に対応しています。チャクラの7色は私たちが健全な心身を持ち、自己成長して幸せな人生を送るために不可欠であり、私たちが抱えている問題のほとんどの原因は7色のどれかに関係しているといわれています。
　チャクラがきちんと機能していると、色のエネルギーが私たちの体の中でスムーズに自由に流れ、心身の調和がとれて健康で前向きな気持ちでいられます。反対にうまく機能していないと、体から出入りする色のエネルギーのバランスが崩れたり、エネルギーの流れが滞ったりするので、ストレスを感じたり様々な病気を引き起こします。
　私たちが健康で幸せな生活を送るためには、虹の7色の全ての色を含む光のエネルギーがチャクラを通じてスムーズに流れていることが必要です。チャクラはバランスよく回転させて、エネルギーの流れを高めることが大切です。

英語で人間を"Human"といいますが、ラテン語の語源をたどれば"hue＋man・色の人"です。私たちは虹色の可能性を持った存在です。内面に秘められた色は、私たちについて多くのことを語ります。色は自分自身を映し出す鏡です。自分の色を知ることは自己成長につながります。

第 **3** 章

色のメッセージとイメージ

色は日常生活に溢れており、様々なメッセージを持っています。実用的で効果的な色選びができるように、11の基本色の意味とイメージ、効果的な使い方を解説します。また、11色の基本色から派生した代表的な色名をとり上げ、各色名の意味や由来などの情報、その色の持つイメージワードと配色例を紹介します。色は名前を持つことで私たちの創造力を刺激するだけでなく、様々なメッセージを与えてくれます。色の意味やイメージに親しむことは、色を楽しんで学ぶきっかけになります。

◎各色名の色見本は近似色で再現しており、色をプロセス印刷で表現するCMYK値とコンピューターで表現するRGB値を表記しています。
◎★の付いた色見本は見出しの色名の色です。
◎色見本は絶対的なものではなく、あくまでもイメージをつかむための目安として下さい。
◎各色名に伴うイメージワードは、色から喚起される感覚的なイメージの中から、色名を通じて得られる連想的な言葉を優先的に紹介しています。

Red レッド

積極的でエキサイティングな色

　赤は興奮とダイナミック、危険、欲望のサインを送っています。黙って静止している色ではなく、強烈で情熱的であり、決して退屈させません。人を興奮させたり活発にさせるアドレナリンの分泌を促す作用があるため、血気盛んな状態にする色の精力剤です。赤は古代ローマの軍神マルスを象徴する色であり、勝負色です。政治家がよく身に着ける赤いネクタイは「パワータイ」と呼ばれ、リーダーシップのある力強い印象を与えます。

　バイタリティと活動をもたらす最も激しく強烈な色です。原始時代に赤い血は、争うか逃げるかという闘争・逃避反応を起こさせる役割を果たしました。赤は人間が生存するため、最も早く反応する本能的な色です。世界中の太古の遺跡には赤で彩られた壁画や埋葬品などが多くありますが、生命力に溢れる赤は呪術的な役割もあったと考えられています。

　赤は豊穣と幸運を表します。赤い服を着たサンタクロースは、冬に豊かさの象徴であるギフトを持ってきてくれます。中国ではお祭りやお祝いなど縁起のよい色であり、日本でも紅白幕などお祝いの行事には必ず使われます。

　赤は存在感のある力強いメッセージで印象をつけ、大胆に迫り自己主張をする記憶に残る色です。注目させたい時は、赤の出番です。しかし、使い過ぎると乱暴になったり、疲労感や苛立ちを引き起こしたり、落ち着きがなくなるため注意が必要です。強力な色なので、アクセントに使うとよいです。

火山の爆発のように、赤は抑えきれない激しい感情を表わす色であり、暴力や戦い、革命を意味します。／桜島昭和火山。

3-1 Red レッド

赤 あか

0. 100. 78. 0
230. 0. 47

赤は「明し」が語源で、明らかな視覚的印象を表わす言葉であったと考えられています。「赤の他人」や「真っ赤な嘘」などは「明し」と関係があるといわれています。世界中で最も基本的な色で、未開民族の言語でも白と黒の次に必ず出てくる色です。

英名のレッドは、サンスクリット語で「血のような」を意味する言葉が語源だとされています。スペクトルの最初の色でもあり、特別な意味が与えられています。生命力のシンボルであり、赤ちゃんが最初に認識できる色は、赤だといわれています。

配色イメージ

アクティブ
★　　0. 9. 100. 0　　99. 50. 0. 0
　　　255. 209. 0　　0. 94. 184

熱狂的な
0. 51. 100. 0　　90. 0. 93. 0　　★
237. 139. 0　　0. 159. 77

パワフル
67. 44. 67. 95　　★　　100. 95. 0. 3
33. 39. 33　　　　　　　16. 6. 159

エネルギッシュ
90. 99. 0. 0　　★　　97. 6. 69. 19
68. 0. 153　　　　　　0. 123. 95

大胆な
9. 87. 0. 0　　97. 0. 30. 0　　★
225. 0. 152　　0. 163. 173

祝祭の
★　　0. 9. 100. 0　　0. 70. 100. 0
　　　255. 209. 0　　255. 103. 31

鳥居の赤は神聖さの象徴であり、魔除けの意味もあります。　071

五行思想で赤龍は、南方を守護する神聖さのシンボルです。　072

ドラマチックな赤は活気と盛況感を生み出します。　073

シグナルレッド *Signal Red*

0. 90. 65. 0
232. 55. 67

危険や停止を表す交通信号や標識の鮮やかな赤。赤は遠方から認識できる誘目性の高い色で、赤い光は夜間の視認性が一番よいとされています。どんな場所にあってもインパクトがあり目立ちます。

赤は非常に目立つ自己顕示色で、強い印象を与えます。　074

配色イメージ

ダイナミック

★　　　　　　97. 6. 69. 19　　　41. 57. 72. 90
　　　　　　0. 123. 95　　　　49. 38. 29

強烈な

100. 69. 0. 4　　★　　　　50. 1. 100. 20
0. 61. 165　　　　　　　　123. 169. 24

危険な

2. 22. 100. 8　　52. 59. 45. 90　　★
218. 170. 0　　　56. 47. 45

朱色 しゅいろ

0. 85. 100. 0
233. 71. 9

硫化水銀を主成分とする顔料の鮮やかな黄みの赤。かつて朱色は非常に高貴な色とされ、神社や仏閣の建物に使用されました。現在では伝統工芸品やハンコの朱肉、朱塗りの漆器の色に使われています。

日本を代表する色で、お祝いやおめでたい席に使われます。　075

配色イメージ

晴れやかな

0. 45. 94. 0　　　100. 6. 2. 10　　★
255. 158. 27　　　0. 134. 191

派手な

58. 90. 0. 0　　★　　　　96. 3. 35. 12
155. 38. 182　　　　　　0. 140. 149

おめでたい

★　　　　　68. 0. 100. 0　　　0. 20. 100. 2
　　　　　100. 167. 11　　　241. 196. 0

3-1 Red レッド 063

ゼラニウム *Geranium*

0. 97. 50. 0
224. 0. 77

ゼラニウムの花のような鮮やかな紫みの赤。ゼラニウムはバラのような香りで昔から薬草として生活の中で利用されてきました。ヨーロッパの窓辺に飾っているのは、虫除けや災厄除けのためでもあります。

配色イメージ

魅惑的な

★　　0. 32. 87. 0　　23. 83. 0. 0
　　241. 180. 52　　213. 57. 181

華麗な

★　　47. 72. 0. 0　　14. 2. 100. 15
　　160. 94. 181　　191. 184. 0

コケティッシュ

0. 54. 38. 0　　16. 56. 0. 0　　★
255. 128. 139　　221. 127. 211

ゼラニウムの色と香りは、女性らしさを高めてくれます。

ルビーレッド *Ruby Red*

5. 99. 44. 22
164. 18. 63

宝石のルビーのような強い紫みの赤。真紅のルビーは7月の誕生石で、「勝利の石」と呼ばれます。危険や災難から持ち主の身を守り、不屈の精神を育み、勝利を導いてくれるといわれています。

配色イメージ

装飾的な

7. 13. 100. 28　　★　　100. 9. 29. 47
175. 152. 0　　　　　　0. 98. 114

グラマラス

★　　3. 70. 0. 0　　75. 100. 8. 26
　　235. 111. 189　　95. 33. 103

セクシー

0. 76. 100. 0　　63. 62. 59. 94　　★
233. 93. 0　　　45. 41. 38

ルビーレッドは情熱と勇気を鼓舞し、積極的に行動させる色です。

第 3 章　色のメッセージとイメージ

茜色　あかねいろ
0. 90. 70. 30
183. 40. 45

茜の根で染めた濃い赤。藍と共に人類最古の染料の一つで、インダス文明や日本の古代遺跡からも茜染めの木綿が出土しています。堅牢性が高く、昔は鎧の札をつづる糸の染料などに用いられました。

配色イメージ

円熟した

71. 4. 100. 45　　★　　90. 99. 0. 8
74. 119. 41　　　　　　　51. 0. 114

リッチ

★　　65. 95. 9. 40　　8. 21. 100. 28
　　89. 49. 95　　　　170. 138. 0

豊潤な

26. 85. 85. 72　　2. 39. 100. 10　　★
93. 42. 44　　　204. 138. 0

茜色の空のように、真っ赤な夕焼けのイメージです。　078

ワインレッド　Wine Red
0. 91. 33. 52
126. 45. 64

赤ワインのような濃い紫みの赤。赤ワインの色名には、産地を特定しないワインレッド、ボルドー産のBordeaux、ブルゴーニュ産のBurgundyが定着しており、ワインレッドが一番明るい色です。

配色イメージ

贅沢な

20. 76. 100. 70　　55. 9. 95. 45　　★
101. 56. 25　　　103. 130. 58

高級な

★　　23. 37. 45. 65　　87. 99. 0. 8
　　99. 81. 61　　　　82. 49. 120

ビンテージ

11. 31. 100. 36　　★　　100. 85. 5. 36
154. 118. 17　　　　　　0. 32. 91

ワインレッドは秋冬ファッションのおしゃれカラーです。　079

3-1 Red レッド 065

シダーウッド *Ceder Wood*

10. 67. 49. 23
171. 92. 87

マツ科の常緑樹シダーの木をイメージしたくすんだ赤。森林を感じさせる香りが特徴で、古くから宗教儀式の薫香として利用された植物です。古代エジプトではミイラの防腐処理に使いました。

配色イメージ

ウッディ

★ | 30. 72. 74. 80 / 79. 44. 29 | 5. 43. 49. 11 / 197. 139. 104

温和な

0. 41. 59. 0 / 254. 173. 119 | 9. 29. 66. 24 / 185. 151. 91 | ★

情緒的な

56. 59. 4. 14 / 124. 105. 146 | ★ | 28. 18. 29. 51 / 126. 127. 116

シダーウッドの香りは、深い落ち着きをもたらします。　080

ブリックレッド *Brick Red*

0. 70. 70. 43
162. 72. 43

赤煉瓦のような暗い黄みの赤。西洋では見慣れた色ですが、素材の土や焼き具合によって色が様々です。煉瓦造りの建物は明治時代の文明開化の象徴であり、ハイカラな趣向でした。和名は煉瓦色（れんがいろ）です。

配色イメージ

伝統的な

★ | 100. 69. 7. 30 / 0. 47. 108 | 92. 18. 94. 61 / 33. 87. 50

丈夫な

19. 35. 90. 55 / 140. 119. 50 | ★ | 94. 77. 53. 94 / 37. 40. 42

充実した

7. 100. 68. 32 / 157. 34. 53 | 66. 100. 8. 27 / 100. 38. 103 | ★

大地の安定感と豊かさがあるカントリー調の色です。　081

Pink ピンク

フェミニンな優しい色

　ピンクは赤の薄い色なので強烈さは失われ、ソフトな華やかさを表します。赤が激しい情熱の色だとすれば、ピンクは温もりのある思いやりの色です。人の顔色にたとえるなら、興奮や怒りで紅潮させる赤に対し、ピンクは恥じらいで赤面する感じです。ロマンスでいえば、赤は挑発的で官能的、"I love you（愛しています）"という誘惑的なメッセージを発しますが、ピンクは"I like you（好きです）"と純愛的なメッセージを伝えます。

　色の中で一番優しさと深い愛情を表すフェミニンな色で、チャーミングで可愛らしい魅力をアピールすることができます。幸福感を象徴する色でもあり、心が弾むような時はバラ色のメガネをかけている状態で周りが見えるものです。西洋では英語名のピンクよりローズの方がポピュラーであり、フランス語の"La vie en rose（バラ色の人生）"は、幸せで希望に満ちている状態を表します。ピンクは顔色を引き立てて見せるので健康的な印象を与え、若返りの効果があるといわれています。

　春を彩る代表的な色で、甘美な香りを漂わせます。女性らしさや甘さ、デリカシー、柔らかさ、繊細なイメージの演出には効果的です。少女の可憐さと無邪気さを伝えるため、ファンタジーやメルヘン、スイートな世界を表現するには最適です。一方で、女性専用で子供っぽく、現実離れした軽薄なイメージを引き起こします。ピンクが濃く強くなると、赤と同様にエキサイティングで大胆な色になり、自由奔放でセンセーショナルな印象になります。

ピンクは気づかいと慈しみの愛情の色です。幸せに満たされた気分をつくり、優しく穏やかな感覚で私たちを包み込んでくれます。

3-2 Pink ピンク

撫子色 なでしこいろ

0. 45. 4. 0
249. 159. 201

ピンクは撫子の花の色を表し、対応する和名は撫子色（紫みのピンク）です。撫子は、花の可憐さから「愛しい子」を示す「撫し子」に由来した花です。日本人は、昔からピンクを好みました。雅やかな平安朝では宮廷の貴族や女官にとても愛好され、様々な美しい色名が装束の襲の色目や王朝文学に登場しました。現在ではピンクは明るい赤系の色全体を表し、濃淡やアンダートーン（p043）の色の違いにより様々なバリエーションと表情を持ちます。愛らしい色なので女性に人気が高いです。

配色イメージ

優しい
★
1. 4. 45. 1
236. 216. 152
0. 39. 51. 0
255. 160. 106

かわいい
0. 48. 50. 0
255. 134. 116
0. 0. 0. 0
255. 255. 255
★

魅力的な
48. 0. 22. 0
109. 205. 184
★
0. 5. 64. 0
251. 219. 101

幸福な
0. 8. 86. 0
244. 218. 64
52. 0. 1. 0
113. 197. 232
★

プリティ
0. 22. 60. 0
255. 197. 110
0. 66. 29. 0
251. 99. 126
★

甘美な
35. 52. 0. 0
184. 132. 203
★
0. 73. 15. 0
224. 98. 135

つつましく美しい日本女性を「大和撫子」といいます。 083

服装の色としてピンクは不滅の流行色です。 084

ピンクは甘い風味と小さくて可愛い物を表現します。 085

第 3 章　色のメッセージとイメージ

桜色　さくらいろ

0, 16, 4, 0
242, 212, 215

桜の花のような薄い紫みのピンク。昔は大量の紅花で染める濃い紅は高価だったため、桜色のような最も淡い一斤染めは庶民に許された色でした。文人や歌人に愛好されてきた日本の春の代表色です。

配色イメージ

清楚な

10, 17, 0, 0
215, 198, 230

21, 2, 0, 1
198, 218, 231

可憐な

0, 4, 27, 0
245, 225, 164

17, 0, 12, 0
185, 220, 210

ロマンチック

1, 50, 0, 0
239, 149, 207

18, 36, 0, 0
198, 161, 207

「桜色に染まる頬」というように、恥じらいのある色です。　086

コーラルピンク　Coral Pink

0, 42, 28, 0
244, 173, 163

ピンク珊瑚のような黄みのピンク。生命の源である海のパワーを秘める珊瑚は、古くから装飾品やお守りなどに珍重されています。ピンク珊瑚は母性愛をもたらし、結婚運や子宝運を高めるとされます。

配色イメージ

スイート

0, 12, 60, 0
253, 210, 110

58, 0, 36, 0
64, 193, 172

フレバリー

0, 23, 49, 0
239, 190, 125

26, 37, 0, 0
193, 167, 226

穏やかな

0, 25, 36, 0
241, 198, 167

25, 4, 44, 3
187, 197, 146

ピンクは女性ホルモンを増やす特性があるといわれます。　087

3-2 Pink ピンク 069

フラミンゴ *Flamingo*

0. 55. 45. 0
240. 144. 122

フラミンゴの羽のような黄みのピンク。フラミンゴはアフリカなどの湖に生息するカロチノイドを含んだ藻類が餌なので、全身がピンクになります。鮮やかなピンクほど求愛行動にプラスになります。

黄みのピンクは親しみやすく穏和な印象があります。 088

配色イメージ

無邪気な

0. 20. 21. 0
236. 195. 178 ★

42. 0. 62. 0
142. 221. 101

フレンドリー

0. 11. 78. 0
243. 208. 62

0. 39. 10. 0
248. 163. 188 ★

アトラクティブ

★

75. 0. 71. 0
0. 191. 111

6. 70. 0. 0
233. 60. 172

オペラモーヴ *Opera Mauve*

6. 53. 0. 0
236. 134. 208

オペラをイメージした紫みのピンク。19世紀後半のヨーロッパでは、上流階級の社交場であるオペラ座から、髪型や服飾などの流行が生まれました。オペラの華麗な雰囲気を演出している色です。

紫みのピンクは洗練された都会的な雰囲気があります。
写真提供：スワロフスキー・ジャパン

配色イメージ

麗しい

58. 76. 0. 0
130. 70. 175 ★

24. 86. 4. 28
153. 72. 120

メロディアス

26. 90. 0. 0
200. 0. 161 ★

2. 14. 0. 0
238. 218. 234

華美な

★

0. 44. 52. 0
255. 157. 110

52. 0. 82. 0
120. 214. 75

第 3 章 色のメッセージとイメージ

ポンパドゥールピンク *Pompadour Pink*

0. 65. 15. 0
237. 122. 155

ポンパドゥール夫人をイメージした紫みのピンク。18世紀の仏王ルイ15世の寵愛を受けた夫人は優雅なロココ文化の庇護者であり、華やかな絵付けが施されたセーブル磁器の支援者でもありました。

配色イメージ

誘惑的な

★ | 51. 79. 0. 0 / 140. 71. 153 | 50. 1. 100. 20 / 122. 154. 1

花盛りの

0. 46. 78. 0 / 255. 143. 28 | ★ | 0. 9. 100. 0 / 255. 209. 0

アロマティック

12. 78. 62. 25 / 164. 82. 72 | 0. 43. 40. 0 / 234. 167. 148 | ★

装飾的なロココ文化は、優美で華麗な女性に象徴されます。　089

ショッキングピンク *Shocking Pink*

9. 87. 0. 0
255. 0. 152

蛍光色のような強いピンク。名付け親であるデザイナーのエルザ・スキャパレリは「刺激的でなければファッションではない」という言葉を残しています。前衛的なスピリットが感じられる色です。

配色イメージ

センセーショナル

0. 31. 98. 0 / 255. 184. 28 | 50. 30. 40. 90 / 55. 58. 54 | ★

自由奔放な

97. 0. 30. 0 / 0. 163. 173 | ★ | 0. 9. 100. 0 / 255. 209. 0

サイケデリック

★ | 76. 90. 0. 0 / 117. 59. 189 | 77. 0. 100. 0 / 67. 176. 42

1960〜70年代の「サイケデリックアート」を代表する色です。
090

3-2 Pink ピンク 071

オールドローズ *Old Rose*

0. 50. 23. 15
218. 141. 147

くすんだピンクのバラの花からつけられた色名。19世紀の大英帝国のヴィクトリア女王が愛用したことから流行色となった色です。色名にオールドがつくとグレイッシュで情緒的な感じになります。

配色イメージ

エレガント

★　　　70. 77. 7. 23　　12. 24. 9. 28
　　　　97. 75. 121　　　171. 152. 157

女性的な

0. 40. 59. 0　　　　　　40. 90. 0. 0
253. 170. 99　　★　　　187. 41. 187

センチメンタル

43. 25. 3. 8　　　　　　16. 29. 38. 53
142. 159. 188　★　　　122. 104. 85

オールドローズは古きよき時代の香りがします。　091

ブーゲンビリア *Bougainvillea*

12. 100. 0. 0
198. 0. 126

ブーゲンビリアの花のような鮮やかな赤紫。南国を代表する華やかな熱帯性花木です。「魂の花」と呼ばれ、「情熱・あなたは魅力に満ちている・あなたしか見えない」という力強い花言葉を持ちます。

配色イメージ

デコラティブ

8. 21. 100. 28　　　　　96. 0. 30. 45
170. 138. 0　　★　　　0. 118. 128

情熱的な

★　　　82. 97. 0. 0　　　0. 87. 85. 0
　　　　95. 37. 159　　　244. 60. 49

ドラマチック

95. 11. 70. 44　　　　　0. 68. 100. 0
0. 102. 79　　★　　　　212. 93. 0

刺激的なピンクは、個性的でおしゃれな女性を魅了します。　092

Orange オレンジ

開放感のある家庭的な色

　オレンジは太陽の恵みが一杯の暖かさと明るさに溢れています。赤と同じようにエネルギッシュで積極性とバイタリティがありますが、赤ほど強烈ではなく、黄色の朗らかで陽気な性質を兼ね備えています。オレンジは人の気持ちを高揚させて生きる喜びを積極的につくり出し、人生を楽しむ明るいメッセージを発します。人との交流やつながりをつくる色でもあり、社交性を広げてくれます。

　オレンジを代表とする暖色系の色は、自律神経を刺激して食欲を増進させます。食べ物にとても多くおいしさを最もアピールできる色なので、コンビニエンスストアやファミリーレストランにたくさん見られます。食卓にオレンジを取り入れると、食欲がわいてくると同時に会話が弾みます。

　ヨーロッパでは結婚にまつわるオレンジの伝説が多くあり、オレンジの花言葉は「花嫁の喜び」です。ギリシャ神話の中でゼウスが結婚の時に妻ヘラにオレンジを贈ったことから、花嫁の髪にオレンジの花を飾る習慣が生まれたといわれています。オレンジは果実がたくさん実ることから、多産と繁栄のシンボルです。

　カジュアルな遊び心を強調したい時や気軽さや開放感をアピールしたい時、楽しむためのエネルギーを生み出したい時に使うと最適です。暖かい南国を思い起こさせるスパイシーな色なので、活気に満ちたイキイキとしたイメージが出せます。使い過ぎると騒々しく、軽率な感じがしてしまいます。オレンジは大衆的な色ですが、落ち着いたオレンジはアダルト感やエキゾチックな雰囲気があります。

夕焼けのような輝きに満ちているオレンジは、温もりと心地よさを感じさせ、家庭的な団欒を思い浮かべる色でもあります。

3-3 Orange オレンジ 073

橙色 だいだいいろ

0. 60. 100. 0
240. 131. 0

西洋言語で赤と黄の中間の色カテゴリーを代表するのがオレンジで、柑橘類の果実の色に由来します。対応する和名は橙色です。橙は一本の木に新旧代々の果実をつけていることから「代々栄える」という縁起をかつぎ、子孫繁栄の願いを込めてお正月に飾られるようになりました。トロピカルで活気のあるラテンアメリカや真夏のカーニバル、お祭りを思わせる躍動的でハツラツとした色であり、楽天的で親しみやすい感じがします。心と体を穏やかに温めて、元気と前向きな気持ちを与えてくれます。

配色イメージ

陽気な

| 0. 9. 100. 0 | 93. 0. 63. 0 | ★ |
| 255. 209. 0 | 0. 171. 132 | |

元気な

| ★ | 99. 50. 0. 0 | 0. 93. 79. 0 |
| | 0. 94. 184 | 228. 0. 43 |

カーニバル

| 12. 100. 0. 0 | ★ | 100. 0. 28. 20 |
| 198. 0. 126 | | 0. 133. 155 |

楽しい

| 3. 70. 0. 0 | 0. 5. 98. 0 | ★ |
| 235. 111. 189 | 254. 219. 0 | |

カジュアル

| 90. 0. 93. 0 | 0. 0. 0. 0 | ★ |
| 0. 159. 77 | 255. 255. 255 | |

おいしそうな

| 0. 11. 97. 2 | ★ | 78. 0. 100. 2 |
| 242. 205. 0 | | 80. 158. 47 |

橙は年を重ねて長続きするおめでたい果物です。　094

リオのカーニバルは、明るく騒がしいオレンジで一杯です。　095

食欲をそそるオレンジは、ビタミンカラーの代表色です。　096

ピーチ Peach

0. 20. 30. 0
251. 216. 181

桃の果肉のような薄いオレンジ。桃は古くから魔除けの力を持つとされ、不老長寿を表します。日本では女の子の健やかな成長を祈る雛祭りに欠かせない花です。理想郷は「桃源郷(とうげんきょう)」と呼ばれます。

配色イメージ

肌触りのよい

| 0. 3. 43. 0 | 0. 26. 9. 1 | ★ |
| 248. 224. 142 | 229. 186. 193 | |

ヒューマン

| 0. 43. 40. 0 | ★ | 12. 5. 44. 15 |
| 234. 167. 148 | | 192. 187. 135 |

安らかな

| 0. 36. 8. 0 | ★ | 30. 0. 18. 0 |
| 249. 181. 196 | | 161. 214. 202 |

ピーチは優しくスムーズな触感と安心感のある色です。　097

アプリコット Apricot

0. 35. 55. 0
247. 185. 119

杏の果実のような澄んだオレンジ。ピーチと同様に花の色ではなく、ジャムになる果実が色名になっているのは、西洋風だといわれています。和名の杏色(あんずいろ)は、明治時代になって使われました。

配色イメージ

家庭的な

| ★ | 1. 36. 3. 0 | 69. 0. 54. 7 |
| | 232. 179. 195 | 80. 166. 132 |

マイルド

| 2. 21. 32. 6 | 1. 4. 45. 1 | ★ |
| 217. 180. 143 | 236. 216. 152 | |

ウォーム

| 0. 21. 76. 0 | ★ | 6. 60. 98. 20 |
| 255. 198. 88 | | 179. 105. 36 |

親しみやすく柔和なイメージで、好感度の高い色です。　098

3-3 Orange オレンジ 075

柑子色 こうじいろ

0. 40. 75. 0
246. 173. 72

柑子の果皮のような明るいオレンジ。日本で古くから栽培されていたミカンで、平安時代から装束などに用いられました。オレンジを表す色としては、現在よく使われている蜜柑色(みかんいろ)よりも古い色名です。

配色イメージ

ヘルシー

★　90. 0. 52. 0／0. 179. 152　　7. 1. 89. 10／215. 200. 38

温暖な

0. 59. 49. 14／194. 110. 96　　1. 11. 58. 2／238. 212. 132　★

フルーティー

0. 82. 37. 0／223. 70. 97　★　77. 0. 100. 0／67. 176. 42

柑子色は平安時代から使われている伝統色です。

パンプキン *Pumpkin*

0. 63. 75. 0
255. 106. 57

カボチャの果肉のような明るい赤みのオレンジ。10月31日に行われるハロウィーン祭りの日には、カボチャでつくった鬼火「ジャック・オー・ランタン」を飾ったり、魔女やお化けに仮装して楽しみます。

配色イメージ

ハロウィーン

65. 100. 0. 0／135. 24. 157　★　42. 69. 37. 85／62. 43. 46

ユーモア

★　0. 1. 100. 0／254. 221. 0　　68. 0. 100. 0／100. 167. 11

活発な

88. 0. 11. 0／0. 169. 206　★　7. 0. 100. 0／238. 220. 0

パンプキンは遊び心のある社交的で愉快な色です。

第 3 章 色のメッセージとイメージ

タイガーリリー　Tiger Lily

0. 82. 94. 2
207. 69. 32

タイガーリリーのような強い赤みのオレンジ。和名のオニユリは、赤鬼を連想させることに由来しています。夏に草原や山などでよく見られます。燃えるようなエネルギーを感じさせる力強いユリです。

強いオレンジはエネルギーをアピールさせる元気色です。　101

配色イメージ

トロピカル

★　　40. 90. 0. 0　　26. 1. 100. 10
　　　187. 41. 187　　183. 191. 16

スパイシー

★　　2. 22. 100. 8　　16. 69. 100. 71
　　　218. 170. 0　　98. 52. 18

鮮烈な

12. 100. 0. 0　　86. 70. 69. 95　　★
198. 0. 126　　33. 35. 34

オータムリーフ　Autumn Leaf

20. 80. 80. 15
184. 73. 49

秋の葉を思わせる濃い赤みのオレンジ。オータムリーフは豊かなオレンジの葉の色で、秋の情緒が感じられます。木々の葉が赤やオレンジ、黄に染まる紅葉は、一年に一度自然が織りなす美の芸術です。

濃いオレンジは豊潤な秋を感じさせる味わい深い色です。　102

配色イメージ

豊かな

5. 100. 55. 28　　6. 27. 100. 12　　★
166. 9. 61　　201. 151. 0

香ばしい

★　　1. 46. 63. 1　　29. 82. 50. 73
　　　229. 158. 109　　87. 45. 45

懐かしい

34. 12. 91. 54　　6. 14. 39. 8　　★
109. 113. 46　　206. 184. 136

3-3　Orange　オレンジ　　077

狐色　きつねいろ

25. 68. 91. 0
197. 167. 42

狐の毛の色のような濃い黄みのオレンジ。古くから動物の色からとられた日本語の色名は、非常に少ないといわれています。エスニックな雰囲気と異国情緒の漂う表情があるナチュラルカラーです。

配色イメージ

天然の

★ ／ 7. 28. 27. 16　192. 163. 146 ／ 19. 79. 84. 61　112. 63. 42

エスニック

57. 6. 92. 19　113. 153. 73 ／ ★ ／ 67. 100. 4. 5　109. 32. 119

プリミティブ

★ ／ 42. 69. 37. 85　62. 43. 46 ／ 19. 35. 90. 55　140. 119. 50

狐色はこんがり焼けたおいしい状態を表わす色です。　103

ビスケット　Biscuit

5. 32. 46. 10
224. 177. 131

ビスケットのようなくすんだオレンジ。日本ではビスケットよりクッキーの方が高級とされますが、英語圏ではこの二つの区別はなく、イギリスではビスケット、アメリカではクッキーといわれます。

配色イメージ

温もりのある

0. 42. 74. 0　236. 161. 84 ／ 0. 6. 53. 0　251. 216. 114 ／ ★

ナチュラル

16. 11. 45. 25　176. 170. 126 ／ 6. 10. 30. 2　217. 200. 158 ／ ★

素朴な

18. 11. 70. 32　160. 153. 88 ／ ★ ／ 16. 23. 23. 44　150. 140. 131

ビスケットは心温まる居心地のよいナチュラルカラーです。　104

Yellow イエロー

希望に満ちた明るい色

　黄色は暗闇を照らす輝く太陽光のように、私たちに希望と喜びを与えてくれます。黄色の明るさは、知性と明晰性、好奇心、啓発に結びつけられます。頭脳を刺激して活性化する特性があるため、知識の色でもあります。知的活動を向上させ理解力と判断力を高め、プラス思考、自由なアイデアを導いてくれます。後期印象派の画家ゴッホの作品には、太陽光の色である黄色が溢れています。

　幸福や生命の光を感じさせ、陽気で心地よい感覚を与えてくれます。対人関係を楽しくする明るいコミュニケーションの色で、親しみやすくポジティブなメッセージを発信します。色のイメージには矛盾や二面性が付きものです。黄色は太陽光に象徴されるためプラスのイメージが多いですが、かつてヨーロッパではキリストを売ったユダが最後の晩餐で着ていた服の色だったため、嫌われる色として選ばれることが多かったです。

　スペクトルの中で最も明るい色です。人目を引くので注意を促す交通信号や標識、警告のサインに使われています。工事の標識や踏切の遮断機は、トラやハチなど恐ろしい動物や昆虫を思い出させる黄色と黒の縞模様で人間の原始的本能を刺激することにより、危険を感じさせる工夫がされています。

　明るさと暖かさ、楽しい驚きを表す時に最適です。目立つ色でもあるのでアクセントとして使うのが効果的です。陽気で賑やかなイメージをつくることが得意ですが、幼稚な印象を与えたり、すぐに飽きられてしまう色でもあります。使い過ぎると落ち着かなくなり、集中力が鈍ります。

黄色は穀物が豊かに実った収穫の時を表わす色です。古代エジプトやマヤ文明では、太陽光の色として崇拝されていました。

3-4 Yellow イエロー

黄 き

0, 15, 100, 0
255, 217, 0

黄色は卵の黄身のような色です。英名のイエローの元の意味は、萌え出る葉の色だとされています。大多数の民族の太陽の色です。東洋で黄色は、光を与える色として神聖化されています。中国の「五行説」では全ての事物の中央を象徴する土の色であり、皇帝の色とされ尊ばれました。アメリカでは「イエローリボン」は幸せの象徴とされており、日本にも『幸福の黄色いハンカチ』という映画がありました。春の陽射しのようにキラキラしていて躍動的、遊び心とユーモアが一杯のハッピーカラーです。

配色イメージ

賑やかな
★　0, 60, 100, 0 / 255, 130, 0　　16, 82, 0, 0 / 219, 62, 177

眩しい
0, 3, 43, 0 / 248, 224, 142　　0, 0, 0, 0 / 255, 255, 255　　★

子供っぽい
0, 73, 15, 0 / 224, 98, 135　　★　　54, 0, 100, 0 / 132, 189, 0

ポップ
90, 48, 0, 0 / 0, 114, 206　　★　　0, 94, 64, 0 / 228, 0, 70

ハッピー
★　　1, 83, 85, 0 / 224, 78, 57　　84, 0, 59, 0 / 0, 179, 136

気まぐれな
98, 0, 28, 4 / 0, 151, 169　　★　　58, 90, 0, 0 / 155, 38, 182

黄色は太陽光に最も近いエネルギーを与えてくれます。　106

ビンセント・ヴァン・ゴッホ『黄色い家（アルルの家）』

黄色は笑顔が似合います。／南仏マントンのレモン祭り。　107

クリーム　Cream

0. 5. 35. 0
255. 243. 184

乳脂の色を表す淡い黄。牛乳を加工して様々な乳製品をつくります。一般的に生クリームよりは黄みが強く、カスタードクリームよりは白っぽい色とされています。白に近い黄の色名はVanilla(バニラ)です。

配色イメージ

ういういしい

2. 14. 0. 0
238. 218. 234

★

21. 2. 0. 1
198. 218. 231

ミルキー

0. 14. 26. 1
237. 200. 163

★

0. 0. 0. 0
255. 255. 255

スムーズ

★

20. 0. 36. 0
196. 214. 164

0. 26. 26. 1
225. 183. 167

クリームはマイルドで柔らかいイメージがあります。　108

サンライト　Sunlight

0. 15. 42. 0
253. 224. 161

日光をイメージした淡い赤みの黄。太陽は日本では国旗に象徴されるように赤で表わしますが、欧米など世界中のほとんどの国では黄色です。ゲーテは「黄色は最も光に近い色である」と述べました。

配色イメージ

朗らかな

0. 32. 100. 0
242. 169. 0

★

3. 60. 0. 0
242. 119. 198

ポカポカした

6. 36. 79. 12
203. 160. 82

★

0. 42. 74. 0
236. 161. 84

寛大な

★

0. 28. 5. 0
244. 195. 204

49. 0. 23. 0
42. 210. 201

太陽光はあらゆる物を明るく照らす生命エネルギーです。　109

3-4　Yellow　イエロー　081

ミモザ　Mimosa

9. 16. 78. 0
238. 211. 73

ミモザの花のような明るい黄。イタリアでは3月8日は「ミモザの日」と呼ばれ、男性が女性にミモザの花を贈ります。卵の黄身をミモザの花に見たてたミモザサラダは、南フランスの名物料理です。

南仏では2月に春の訪れを伝えるミモザ祭りが開催されます。

配色イメージ

ヤング

★　67. 2. 0. 0　0. 61. 72. 0
　　65. 182. 230　255. 92. 57

健康的な

★　0. 0. 0. 0　86. 0. 53. 0
　　255. 255. 255　0. 171. 142

喜ばしい

0. 66. 29. 0　0. 40. 59. 0　★
251. 99. 126　253. 170. 99

カナリア　Canary

3. 0. 90. 0
243. 229. 0

カナリアの羽のような明るい緑みの黄。美しい声のカナリアは、人気があるペットです。子供たちの喜びと楽しい笑いを表現したような色で、アニメのキャラクターやコメディ映画によく使われます。

カナリアは春のようにワクワクする陽気で楽しい色です。

配色イメージ

希望のある

86. 0. 32. 0　★　56. 52. 0. 0
0. 176. 185　　　139. 132. 215

ユニーク

35. 52. 0. 0　0. 46. 78. 0　★
184. 132. 203　255. 143. 28

ワクワクした

63. 0. 84. 0　★　12. 74. 0. 0
108. 194. 74　　　228. 93. 191

山吹色 やまぶきいろ

0. 38. 100. 0
247. 175. 0

山吹の花のような鮮やかな赤みの黄。江戸時代には「黄金色（こがねいろ）」とも呼ばれ、黄金の大判や小判を山吹色と表現しました。この色に近い英名のGolden Yellow（ゴールデンイエロー）も黄金に輝く収穫の色で、豊かさの象徴です。

赤みの黄色は成熟した豊かなイメージがあります。　112

配色イメージ

輝かしい

★　0. 4. 62. 0 / 243. 221. 109　　9. 24. 100. 32 / 184. 157. 24

安泰な

16. 100. 14. 42 / 137. 12. 88　★　30. 72. 74. 80 / 79. 44. 29

意欲的な

★　3. 100. 70. 12 / 186. 12. 47　　97. 100. 0. 18 / 40. 0. 113

レモン Lemon

8. 4. 98. 0
243. 229. 0

レモンの実のような鮮やかな緑みの黄。南仏コート・ダジュールのリゾート地マントンのレモン祭りは、名産であるレモンのオブジェを展示して楽しみます。春の訪れを楽しむユニークなお祭りです。

緑みの黄色はシャープで知的なイメージがあります。　113

配色イメージ

シトラス

0. 51. 77. 0 / 255. 127. 50　　65. 0. 100. 0 / 120. 190. 32　★

若々しい

81. 70. 0. 0 / 72. 92. 199　★　82. 0. 86. 0 / 0. 183. 79

スポーティ

0. 83. 80. 0 / 249. 66. 58　★　99. 50. 0. 0 / 0. 94. 184

3-4　Yellow　イエロー　083

マスタード　Mustard

10. 20. 100. 40
156. 132. 18

芥子の粉のような濃い黄。アブラナ科カラシナの種を粉末にして練った色です。芥子は古くから、香辛料だけでなく、民間療法として塗り薬や湿布などに利用されています。和名は芥子色（からしいろ）です。

配色イメージ

辛い

3. 91. 86. 12
190. 58. 52
★
16. 69. 98. 73
103. 66. 48

野性的な

93. 13. 85. 44
0. 99. 65
★
100. 95. 5. 39
0. 30. 98

刺激的な

★
100. 79. 44. 93
16. 24. 32
5. 100. 25. 24
165. 0. 80

濃い黄色は刺激的なエスニックのイメージがあります。　114

カーキ　Khaki

0. 25. 60. 35
187. 152. 85

軍服に使われるくすんだ赤みの黄。インドに駐留していた英軍部隊が19世紀にこの色の軍服を採用し、現地の言葉カーキ（土埃の意）と名づけたことに由来します。自然の素朴さを感じさせます。

配色イメージ

カムフラージュ

47. 11. 99. 64
89. 98. 29
★
37. 53. 68. 83
71. 55. 41

ひなびた

★
6. 13. 41. 4
221. 203. 164
28. 48. 71. 73
92. 70. 43

ラスティック

★
19. 79. 84. 61
112. 63. 42
7. 28. 27. 16
192. 163. 146

カーキは迷彩用の陸軍の戦闘服として知られています。　115

Green グリーン

大自然の調和とバランスの色

　緑は地球上の生物に欠かせない安全と安心の色です。緑がある場所は生命に必須な水があり、砂漠の緑はオアシスです。原始時代の人々にとって大地を覆う緑の茂みは、危険な動物から身を守ったり、獲物を得るために隠れる重要な場所でした。人は緑が周りにあると安心します。

　緑は愛を表現する色であり、ギリシャ神話では愛と美の女神アフロディーテ（ビーナス）の色でした。古代からヨーロッパでは、春の到来と共に豊作と豊穣を願う五月祭(メーデー)に欠かせない色であり、緑の広大なアイルランドの国の色です。

　枯れた木は春になると新緑の葉をつけるように、緑は生命力と永遠性の色です、エジプトでは再生と復活のシンボルである古代冥府の神オシリスの顔の色です。サッカラの世界最古とされるピラミッドの内部は緑のタイルで飾られていますが、エジプトの考古学者は「ピラミッドはお墓ではなく、永遠に生きる場所である」と語っています。イスラム教国では、楽園を意味する神聖な色です。中国では緑の翡翠は不老長寿のお守りであり、タイには翡翠の仏像を本尊とするエメラルド寺院があります。

　緑は自然を感じたい時、戸外の雰囲気を出したい時に最適です。天然素材や無添加、環境保護などナチュラルで地球に優しい印象を与えます。濃く暗い緑は信頼と名声を表わすので、銀行などの金融機関のビジネスをプロモートするのに優れています。しかし、緑は黄みが強くなり過ぎると、嫉妬や不快感を引き起こしたり、病気やカビ、毒を連想させるので注意が必要です。

緑は安らぎのメッセージを送っています。大自然と最も関係が深い色で、地球環境保護を呼びかけるエコロジーカラーの代表色です。　116

緑 みどり

93.0.100.0
0.154.68

緑は植物の成長を表し、「萌え出る草の色」に由来する英名のグリーンは grow（育つ）と grass（草）と同じ語源です。緑は瑞々しさと若々しさ、豊かさの象徴です。生命力に溢れる赤ちゃんを「嬰児」、若々しく艶のある女性の美しい髪を「緑の黒髪」と呼びます。生命の安全、救護と衛生の色であり、交通信号や非常口のサイン、救急箱や公衆のゴミ箱に使われています。多くの国で紙幣の色に緑が用いられていますが、経済の長く続く安定と成長を願う思いが託されているからでしょう。

配色イメージ

すがすがしい

100.13.1.2
0.133.202

49.44.0.0
149.149.210

★

安全な

★

54.0.100.0
132.189.0

90.48.0.0
0.114.206

生命力のある

★

0.25.35.0
255.190.159

0.83.80.0
249.66.58

リラックス

94.57.4.18
50.98.149

★

11.6.64.13
192.181.97

エコロジー

72.9.9.13
66.152.181

42.0.62.0
142.221.101

★

快適な

0.11.78.0
243.208.62

0.47.10.0
233.162.178

★

フレッシュな野菜の色で、自然で健康的な印象があります。　117

聖パトリックの祝日には、緑の服を着てお祝いをします。　118

アフロディーテは緑の海から生まれたといわれています。　119

ミントグリーン Mint Green

56.0.58.0
38.208.124

ミントの葉のような明るい緑。ミントはシソ科ハッカ属の植物で、チューインガムから歯磨き粉まで口の中を爽やかにするハーブの代表になっています。清涼な香りはアロマの精油でも人気が高いです。

配色イメージ

リフレッシュ

74.0.13.0
62.177.200
★
21.0.48.0
205.234.128

イキイキとした

0.49.17.0
252.155.179
0.0.92.0
251.225.34
★

清涼な

★
20.6.0.0
195.215.238
50.46.0.0
137.134.202

明るい緑はすがすがしく快適で、心と体の清涼剤です。　120

スプリンググリーン Spring Green

46.0.90.0
151.215.0

春の若葉のような鮮やかな黄緑。寒く厳しい冬の後には、必ず明るい春が巡ってきて瑞々しい緑が再生されます。新鮮で美しい緑で、春の到来の喜びが感じられます。この色に近い和名は、萌葱色です。

配色イメージ

健やかな

26.37.0.0
193.167.226
★
0.51.55.0
255.141.109

フレッシュ

76.76.0.0
104.91.199
0.0.0.0
255.255.255
★

開放的な

99.0.69.0
0.155.119
1.4.45.1
236.216.152
★

黄緑は若々しく開放的で、新鮮な感覚があります。　121

3-5 Green グリーン 087

キウイ *Kiwi*

56. 2. 78. 5
116. 170. 80

キウイフルーツの果実のような強い黄みの緑。キウイは、ビタミンやカリウム、植物繊維が豊富に含まれており、健康だけでなく美容効果の高い果物として女性に人気があります。甘酸っぱい風味が魅力です。

配色イメージ

ウェルネス

81. 0. 23. 0　　0. 40. 59. 0
0. 167. 181　　253. 170. 99　　★

潤いのある

★　　53. 26. 0. 0　　23. 45. 0. 0
　　　123. 166. 222　　202. 162. 221

爽やかな

★　　5. 0. 94. 0　　68. 34. 0. 0
　　　234. 218. 36　　65. 143. 222

名前はニュージーランドのシンボルである鳥に由来します。　122

ピーコックグリーン *Peacock Green*

90. 0. 50. 0
0. 164. 150

クジャクの羽のような鮮やかな青緑。ピーコックはクジャクのことです。多彩な羽根の色の中でも緑に注目した色名で、青に注目した色名はPeacock Blueです。ヨーロッパで長く親しまれている色です。

配色イメージ

艶やかな

58. 76. 0. 0　　　★　　　0. 100. 2. 0
130. 70. 175　　　　　　　208. 0. 111

インプレッシブ

★　　82. 97. 0. 0　　5. 5. 100. 16
　　　95. 37. 159　　197. 169. 0

豪華な

2. 22. 100. 8　　18. 100. 6. 18　　★
218. 170. 0　　162. 0. 103

南国の海をイメージさせる暖かくエキゾチックな感覚です。　123

常磐色 ときわいろ

82. 0. 80. 38
0. 124. 69

常磐樹の葉のような濃い緑。松や杉などの常磐樹は年間を通して葉の緑色が変わらないため永遠不滅の象徴です。英名の Ever Green はいつまでも新鮮な名画や名作、名曲など不朽の芸術作品のことです。

濃い緑は森の香りと静けさを感じさせる風格のある色です。　124

配色イメージ

信頼できる

100. 75. 2. 18
0. 48. 135

42. 23. 2. 0
148. 169. 203

★

紳士的な

★

95. 74. 7. 44
27. 54. 93

16. 67. 100. 71
96. 61. 32

ダンディ

20. 97. 40. 58
111. 38. 61

★

26. 36. 38. 68
110. 98. 89

苔色 こけいろ

40. 0. 90. 45
112. 139. 30

苔のようなくすんだ黄緑。昔から日本人は苔のむした古岩や古木を珍重し、苔に覆われた庭園の美を鑑賞する独特の文化がありました。苔に対する美意識が感じられる色名です。英名は Moss Green です。

侘び寂びを表現する日本庭園に欠かせない伝統色です。　125

配色イメージ

渋い

20. 25. 30. 59
119. 110. 100

★

15. 67. 100. 65
119. 81. 53

生い茂った

92. 18. 94. 61
33. 87. 50

★

25. 4. 44. 3
187. 197. 146

風雅な

★

56. 59. 4. 14
124. 105. 146

34. 10. 33. 20
148. 165. 150

3-5 Green グリーン 089

ビリヤードグリーン *Billiard Green*　　85.0.55.60 / 0.92.76

ビリヤード台の表面のような暗い青みの緑。緑には長い間見つめていても目が疲れない性質があり、黒板や卓球台などにも使われています。英語の"Eye rest green"（アイ レスト グリーン）は目の休まる緑の意味です。

緑には心身のバランスをとる癒しの効果もあります。　126

配色イメージ

トラディショナル

| 64.84.0.32 | ★ | 24.70.71.58 |
| 94.54.110 | | 124.77.58 |

スマート

| 94.57.4.18 | 11.6.64.13 | |
| 50.98.149 | 192.181.97 | ★ |

アダルト

| 74.68.7.31 | ★ | 52.59.45.90 |
| 89.84.120 | | 56.47.45 |

オリーブグリーン *Olive Green*　　20.0.75.70 / 95.101.30

オリーブの実のような暗い黄緑。旧約聖書にあるノアの箱船で、大洪水の後陸地を探すためにノアが放った鳩がオリーブの小枝をくわえて戻ったことから、オリーブは平和と和解の普遍的なシンボルです。

オリーブの枝は国際連合の旗のデザインに使われています。　127

配色イメージ

ワイルド

| 10.93.71.33 | ★ | 41.57.72.90 |
| 164.52.58 | | 49.38.29 |

田園的な

| 93.13.85.44 | 9.12.47.18 | |
| 0.99.65 | 197.183.131 | ★ |

マニッシュ

| 100.69.8.54 | 69.12.30.36 | |
| 0.40.85 | 72.122.123 | ★ |

Blue ブルー

クールな静寂と信頼の色

　青は広大な空と海、真実と不変の色で、信頼のメッセージを発します。空が雲で覆われていても、私たちはいつか晴れて青空が見えることを知っています。海の青は静寂の色です。青には浄化のエネルギーがあり、自分の内面と向き合うことを促します。画家のピカソは、20代の「青の時代」に人生の苦悩や孤独を暗示する絵を描いています。また、空や海の青に接している宇宙飛行士やダイバーは神聖さに目覚めたり、文学や芸術など感性の世界に傾倒していくことが多いといわれています。

　青は親しみ深い色ですが、自然環境の中には少ないため魅力的に思えます。幸福と平和、憧れ、理想の世界をイメージさせます。ひと月に満月が2回含まれることを「ブルームーン」といい、「めったに起こらない珍しい出来事」の意味としても使われています。

　江戸時代に庶民の日常着として大変普及した藍染めの青は「ジャパンブルー」と呼ばれ、浮世絵を通じて海外でも広く知られています。日本の藍色は植物のタデ藍が使われたのに対して、英語名のIndigo（インディゴ）はインド藍に由来しています。北アフリカの遊牧民として知られるトゥアレグ族は、藍染めの青い衣装を身に着けることから「青の民」として知られています。

　道徳的で真面目、品行方正な印象を与えるので、好印象を与えたい時に最適です。ビジネス関係では、誠実さと信頼性を効果的にアピールできる色です。平和で自由な雰囲気を出したい時にもよいです。後退色でもあるため、使い過ぎると近寄りがたく、冷淡で憂うつな感じを与えます。

青は平和と天からの保護の色です。私たちの内面を静め、自己とのコミュニケーションを促し、大きな気づきと成長を与えてくれます。

3-6 Blue ブルー

青 あお
100. 40. 0. 0
0. 117. 194

青と英名のブルーは、晴れ渡った青空や美しい海の鮮やかな青に用いられます。中国の『五行説』で青は木に相当し、東と春を表します。昔から日本では青と緑を混同して使っていますが、『五行説』の青が木の葉の色である緑を含んでいるため、その影響であろうと考えられています。青葉や青年、青二才など若く未熟なものに対して使われますが、ブルーにはそのような意味はありません。英語の"Blue blood"（ブルー ブラッド）が貴族の血統を表すように、ブルーには上流階級という意味もあります。

配色イメージ

ピース
★ | 42. 0. 24. 0 / 124. 224. 211 | 99. 0. 69. 0 / 0. 155. 119

青春の
0. 14. 100. 0 / 255. 205. 0 | 91. 0. 100. 0 / 0. 150. 57 | ★

コスミック
100. 95. 4. 42 / 0. 30. 96 | ★ | 38. 14. 1. 2 / 167. 188. 214

明快な
★ | 0. 0. 0. 0 / 255. 255. 255 | 0. 60. 100. 0 / 255. 130. 0

スピーディー
★ | 7. 0. 100. 0 / 238. 220. 0 | 100. 92. 0. 1 / 6. 3. 141

自由な
★ | 0. 0. 0. 0 / 255. 255. 255 | 98. 0. 59. 0 / 0. 150. 129

青の装飾が美しいシェイフ・ロトフォッラー・モスク。 129

青は憧れの世界と結びつく、美しく気品のある色です。 130

藍色はバリエーションが豊富で、日本の文化を象徴します。 131

ベビーブルー　Baby Blue

30. 0. 5. 0
187. 226. 241

乳幼児の服に使われる淡い青。男の赤ちゃんはベビーブルー、女の赤ちゃんはベビーピンクの服を着せる習慣は西洋からきています。淡いペールカラーは、繊細な赤ちゃんに安心感を与えます。

配色イメージ

ファンシー

27. 21. 0. 0
182. 184. 220
★
3. 23. 0. 1
227. 200. 216

デリケート

★
13. 8. 11. 26
178. 180. 178
4. 2. 4. 8
217. 217. 214

メルヘン

10. 0. 59. 0
224. 226. 124
0. 35. 18. 0
255. 177. 187
★

優しく穏やかな感覚で、心地よい睡眠を誘う色です。　132

スカイブルー　Sky Blue

40. 0. 5. 0
160. 216. 239

晴れ空のような明るい青。空の色は天候だけでなく季節や場所によっても異なって見えるため、色名もたくさんあります。スカイブルーはニューヨーク近辺で夏の昼間、晴天の時に見える色とされます。

配色イメージ

爽快な

★
0. 0. 0. 0
255. 255. 255
57. 0. 36. 0
107. 202. 186

オープン

66. 0. 39. 0
0. 199. 177
6. 0. 55. 1
230. 222. 119
★

クール

100. 85. 5. 22
1. 33. 105
★
0. 0. 0. 0
255. 255. 255

明るい青は、クリエイティブで自由な気分にしてくれます。　133

3-6 Blue ブルー 093

ターコイズブルー *Turquoise Blue*

80. 0. 20. 0
0. 175. 204

トルコ石のような明るい緑みの青。天然の色の青く美しい鉱物はめったに存在しないので、古くから宝石として昔から珍重されました。この色の緑が強くなった色名は、Turquoise Green です。

配色イメージ

エキゾチック

35. 95. 0. 0
187. 22. 163
★
7. 13. 100. 28
175. 152. 0

プレシャス

★
17. 20. 0. 1
198. 188. 208
68. 78. 0. 0
111. 80. 145

壮美な

76. 76. 0. 0
104. 91. 199
30. 0. 64. 0
197. 232. 108
★

「天の神が宿る石」として知られるヒーリングストーンです。　134

セレスト *Celeste*

50. 40. 0. 0
141. 147. 200

神が存在する至高の天空をイメージした明るい紫みの青。広大な空の青さを目の前にすると、人は崇高な気持ちになります。青は神の属性を示す色として、世界の様々な神話や伝説に描かれています。

配色イメージ

空想的な

★
43. 0. 28. 0
71. 215. 172
10. 11. 17. 27
175. 169. 160

天国の

★
18. 6. 1. 2
206. 217. 229
44. 0. 20. 0
113. 219. 212

グレース

27. 67. 0. 0
201. 100. 207
7. 28. 0. 0
231. 186. 228
★

「ブルーヘブン」というように、青は神性で非現実的です。　135

第3章 色のメッセージとイメージ

納戸色 なんどいろ
82. 0. 22. 40
0. 125. 146

藍染めの強い緑みの青。染色の色が制限された江戸時代に流行した色名です。濃い藍染めは当時とても手間がかかるため、一度に大量の藍染めをして納戸に貯蔵していたことに由来しているといわれています。

配色イメージ

粋な

★ / 44. 40. 5. 15 141. 137. 165 / 18. 11. 70. 32 160. 153. 88

端正な

100. 85. 5. 36 0. 32. 91 / 24. 4. 8. 13 164. 188. 194 / ★

遥かな

19. 10. 0. 0 203. 211. 235 / 65. 45. 0. 0 92. 136. 218 / ★

粋なイメージで、現代でも和服の色として人気があります。 136

ウルトラマリン Ultramarine
93. 91. 0. 0
44. 47. 142

ラピスラズリの顔料の濃い紫みの青。色名は当時大変貴重であった宝石ラピスラズリが、海を越えて西洋へもたらされたことに由来します。キリスト教絵画では、聖母マリアを描く時に使いました。

配色イメージ

神聖な

★ / 3. 3. 6. 7 215. 210. 203 / 76. 90. 0. 0 117. 59. 189

崇高な

★ / 50. 46. 0. 0 137. 134. 202 / 100. 79. 44. 93 16. 24. 32

アカデミック

24. 89. 5. 37 137. 59. 103 / 30. 20. 19. 58 112. 115. 114 / ★

最上の青とされ、"Madonna Blue"とも呼ばれます。 137

3-6 Blue ブルー 095

ウェッジウッドブルー　*Wedgewood Blue*
57. 30. 5. 25
97. 131. 171

ウェッジウッド磁器のようなくすんだ青。ウェッジウッドは英国王室御用達のブランドです。色名となったジャスパーウェアは、光沢の青の地色の上に小さなカメオが浮き出ている優美なデザインです。

配色イメージ

平静な

★　29. 25. 0. 0 / 180. 181. 223　　54. 8. 47. 14 / 111. 162. 135

慎ましい

★　8. 25. 4. 14 / 198. 176. 188　　20. 25. 30. 59 / 119. 110. 100

インテリジェント

100. 69. 8. 54 / 0. 40. 85　　★　29. 1. 10. 5 / 171. 199. 202

繊細で上品な色は、クラシックな美と趣を感じさせます。　138

紺色　こんいろ
80. 60. 0. 50
33. 58. 112

藍染めの暗い紫みの青。江戸時代の日常生活に欠かせない色で、大繁盛した紺屋(こうや)は染色業の代名詞になりました。今でも学校や企業の制服として使われています。この色に近い英名は、Navy Blue(ネイビーブルー)です。

配色イメージ

理知的な

★　25. 13. 0. 0 / 189. 197. 219　　40. 30. 20. 66 / 99. 102. 106

正統な

★　45. 16. 25. 50 / 113. 124. 125　　4. 2. 4. 8 / 217. 217. 214

男性的な

25. 12. 97. 52 / 114. 115. 55　　86. 20. 32. 51 / 17. 94. 103　★

なじみの深い紺色は、日本人の「民族色」ともいわれています。
139

Purple パープル

高貴で神秘的な色

　かつて紫は染料が希少で高価だったため、世界中の国で尊ばれた色であり、高位の人のみが着けることができる禁色(きんじき)でした。気高い栄光を感じさせるように、英語の"Born in the purple"(ボーン イン ザ パープル)は、身分の高い家に生まれることを意味します。

　紫は動の赤と静の青を併せ持つ不思議な色です。謎めいた独特の美は、多くの芸術家を魅了してきました。ドイツの音楽家リヒャルト・ワーグナーは自分の最高傑作を紫のカーテーンで飾られた部屋で作曲し、ルネッサンスの巨匠レオナルド・ダ・ヴィンチは教会のステンドグラスの紫の光を浴びてインスピレーションを得たといわれています。気品があり神秘的な表情を持ち、どこか危険な香りのする色でもあるため、禁じられた愛の象徴として様々な物語のモチーフカラーにもなっています。

　紫はヒーリングカラーとして知られています。昔から紫の染料には解毒や殺菌の効果があるとされ、民間療法に使われていました。歌舞伎の病人やテレビの時代劇に出てくる病気の殿様は、左のコメカミ辺りを結び目にした「病鉢巻(やまいはちまき)」と呼ばれる紫の鉢巻をよく着けています。

　豪華さと豊かさ、高級さをイメージさせるには最適な色です。紫を使うと、スペシャルで別格な人間であることをアピールすることができます。ミステリアスで不思議な色なので、複雑なニュアンスを引き出したい時や個性的なオシャレを楽しみたい時にも効果的です。しかし、好き嫌いが激しく分かれる色なので、TPOと分量を考慮して使うことが大切です。使い方を間違えると妖しげな印象を与えます。

紫は美しく高貴な色であり、私たちの美意識や感性を高めてくれます。癒しの力やスピリチュアリティとも関係が深い神秘の世界です。　140

3-7 Purple パープル

紫 むらさき

50.86.0.0
146.59.145

紫草の根（紫根）で染められる色が紫です。古代から日本では最高位を象徴する別格の色で、「至極色」と呼ばれました。平安朝文学でもあらゆる美の条件を備えた至上の色として尊重され、紫式部の『源氏物語』は紫がキーカラーになっています。英名のパープルは、アクキガイ科のプルプラ貝のパープル腺で染められていたことに由来します。1856年に英国の化学者パーキンが、人類最初の合成染料である紫のモーヴを発見してから人工染料がたくさんつくられ、生活の色は急激に豊かになりました。

配色イメージ

貴重な
★
13.16.21.36 / 157.150.141
90.99.0.0 / 68.0.153

ミステリアス
13.8.17.26 / 168.169.158
★
50.46.0.0 / 137.134.202

官能的な
2.100.85.6 / 200.16.46
63.62.59.94 / 45.41.38
★

妖艶な
★
26.37.0.0 / 193.167.226
82.97.0.0 / 95.37.159

ゴージャス
8.21.100.28 / 170.138.0
100.95.2.10 / 0.24.113
★

和風の
34.12.91.54 / 109.113.46
40.44.0.0 / 173.150.220
★

紫の光は人知を超えた無限の世界へ導いてくれます。　141

画家モネの名作『睡蓮』は、幻想的な紫で彩られています。

『源氏物語』は「紫のゆかり」とも呼ばれます。　142

オーキッド *Orchid*

15. 40. 0. 0
217. 170 .205

蘭の花のような淡い紫。多くの種類があり様々な色の花を咲かせる蘭の代表的な色で、人工染料が使われるようになってからの流行色です。蘭は美しく大胆な形の花なので、鑑賞価値が高いです。

オーキッドは優雅で洗練された女性らしい色です。　143

配色イメージ

フローラル

| 0. 16. 65. 0 | 0. 76. 54. 0 | ★ |
| 242. 199. 92 | 248. 72. 94 | |

フェミニン

| 52. 66. 0. 0 | ★ | 0. 82. 37. 0 |
| 144. 99. 205 | | 223. 70. 97 |

ドレッシー

| 66. 92. 0. 0 | ★ | 22. 33. 28. 60 |
| 132. 50. 155 | | 116. 102. 97 |

ラベンダー *Lavender*

24. 29. 0. 0
197. 180. 227

ラベンダーの花のような薄い青みの紫。ローマ時代から水浴や傷の手当、香料として使われたハーブです。鎮痛や精神安定、安眠など癒しの効果や消毒・殺菌作用があり、リラクゼーションを高めます。

優しく甘い香りは、アロマテラピーで最も人気があります。　144

配色イメージ

上品な

| 40. 29. 0. 0 | 9. 8. 0. 1 | ★ |
| 159. 174. 229 | 221. 218. 232 | |

ヒーリング

| 9. 4. 31. 5 | 29. 1. 10. 5 | ★ |
| 210. 206. 158 | 171. 199. 202 | |

優雅な

| ★ | 3. 39. 9. 6 | 9. 11. 13. 20 |
| | 215. 163. 171 | 191. 184. 175 |

3-7 Purple パープル　099

若紫 わかむらさき
47. 72. 0. 0
160. 94. 181

明るい紫の美称。染色の色名として登場するのは江戸時代からですが、『古今和歌集』や『伊勢物語』で紫根の若い根として使われている言葉であり、『源氏物語』には若紫の巻があります。

配色イメージ

夢幻的な

0. 58. 13. 0　　　40. 36. 0. 0
230. 134. 153　　167. 164. 224　　★

耽美な

75. 5. 48. 3　　★　　14. 10. 85. 27
39. 153. 137　　　　　172. 159. 60

ミスティック

★　　90. 99. 0. 8　　36. 33. 0. 3
　　　51. 0. 114　　　167. 162. 195

明るい紫は春のような若々しい輝きを感じさせます。　145

紫苑色 しおんいろ
55. 58. 1. 0
132. 113. 177

紫苑の花のような明るい青紫。平安王朝風の優雅な色名です。当時の貴族社会では紫を最も美しい理想の色と尊重されました。紫の花に由来する色名もたくさんあり、衣服や装飾に愛用しました。

配色イメージ

しとやかな

1. 41. 4. 2　　★　　10. 11. 17. 27
228. 169. 187　　　　175. 169. 160

ソフィスティケイト

★　　9. 16. 8. 19　　17. 0. 88. 39
　　　193. 178. 182　　153. 155. 48

ノスタルジック

21. 15. 54. 31　　64. 16. 45. 30　　★
155. 148. 95　　　80. 127. 112

華やかな色として平安時代の文学作品によく登場します。　146

バイオレット *Violet*

80. 90. 0. 0
81. 49. 143

スミレの花のような鮮やかな青紫。ニュートンがスペクトルの虹色に入れたため、重要な色彩用語になりました。和名は菫色です。春の野に咲く花の代表で、万葉時代から日本人に親しまれています。

配色イメージ

エクセレント

7. 13. 100. 28
175. 152. 0
★
38. 35. 33. 92
61. 57. 53

高貴な

★
27. 21. 0. 0
182. 184. 220
100. 16. 10. 44
0. 106. 142

ノーブル

29. 25. 0. 0
180. 181. 223
★
99. 74. 31. 84
19. 30. 41

スミレはギリシャ神話にも登場する可憐な花です。　147

ロイヤルパープル *Royal Purple*

60. 95. 20. 13
117. 35. 111

古代ローマ皇帝の色とされた濃い赤みの紫。染料となる貝が非常に高価だったので、時の権力者を飾った色として有名でした。古代エジプトの女王クレオパトラが好んだ色であり、高い品格が漂います。

配色イメージ

オーセンティック

★
55. 48. 6. 0
124. 127. 171
100. 85. 5. 36
0. 32. 91

栄光の

★
97. 95. 0. 0
30. 34. 170
13. 18. 88. 45
137. 122. 39

ラグジュアリー

100. 79. 44. 93
16. 24. 32
10. 23. 100. 43
162. 142. 42
★

ロイヤルパープルは英国王室のオフィシャルカラーです。　148

3-7 Purple パープル

江戸紫 えどむらさき
60. 74. 0. 14
113. 73. 145

江戸時代に生まれた濃い青紫。粋な江戸っ子の美意識を象徴する色で、歌舞伎の助六の鉢巻が典型的な色だといわれています。高価だった紫根で染めた伝統的な赤みの強い紫を「京紫（きょうむらさき）」といいます。

江戸時代に多用された蘇芳（すおう）染めと藍染めによる紫です。 149

配色イメージ

古典的な
★ ／ 86. 20. 32. 51　17. 94. 103 ／ 22. 23. 47. 57　122. 114. 86

風格のある
0. 91. 33. 52　126. 45. 64 ／ 0. 14. 78. 62　137. 118. 48 ／ ★

威厳のある
★ ／ 26. 22. 2. 9　179. 176. 196 ／ 90. 68. 41. 90　29. 37. 45

エッグプラント Eggplant
40. 73. 0. 70
75. 26. 71

ナスの実のような暗い紫。インド原産のナスが日本に伝わったのは8世紀で、ヨーロッパに伝わったのは13世紀ごろといわれています。ナスはなじみの深い食材で、様々な言語で色名になっています。

和名の茄子紺（なすこん）は藍染めの一種で、喪の色でした。 150

配色イメージ

権威的な
★ ／ 35. 14. 11. 34　118. 134. 146 ／ 100. 35. 32. 82　0. 49. 60

格別な
★ ／ 6. 4. 7. 13　199. 201. 199 ／ 63. 62. 59. 94　45. 41. 38

古風な
50. 9. 98. 61　84. 98. 35 ／ ★ ／ 80. 74. 0. 0　86. 82. 148

Brown ブラウン

生命を安定させる大地の色

　茶色は大地のエネルギーの色です。人間だけでなく地球上の全ての生命を育成し、土台や基盤となって成長と発達をサポートします。茶色からは、豊かさと安定した存在感、温もりが感じられます。固く不動のメッセージを伝え、私たちが地に足をしっかりと着けさせるように導いてくれます。アースカラーの代表としてなじみが深く、昔から住居などの様々な生活の場面を彩っています。

　茶色には、桃山時代の茶人千利休によって大成された「侘び茶」に見られる質素な精神性が息づいています。江戸時代には庶民の間で粋な色として大変愛用され、多くの茶色が生まれました。しかしその背景には、奢侈禁止令（幕府の贅沢を禁止する条令）により庶民の身に着けてよい色が制限されていた理由があります。

　茶色は庶民性が強いせいか、生活の匂いを感じさせます。かつてはどこにでもある色であるために軽視されましたが、現在では高級で格調高いチョコレートブランドや若者に人気のコーヒーブランドのパッケージなどに使われているため、洗練されたおしゃれな印象があります。

　自然と大地のイメージを出すには最適です。時代を超えて通用する飽きのこない常用色です。控えめな色なので、他の色を引き立たせる脇役に使うと効果的です。一方で、あまりにも見慣れた色なので、使い方によっては退屈な色になる場合があります。保守的な色なので、遊び心や斬新さが求められる時には不向きです。使い過ぎると、地味で野暮ったい印象を与えます。

私たちは茶色に囲まれていると安心できます。大地や木の幹の色である茶色は、最も定着された保護的で安全な色です。　151

3-8 Brown ブラウン

茶色 ちゃいろ

0. 55. 70. 55
141. 80. 37

ブラウンは焼け焦げを意味するといわれ、対応する和名は茶色です。茶色の色名は布をお茶の葉で染めたことに由来し、江戸時代になって茶系の色に染まった色全般を茶色というようになりました。江戸時代の歌舞伎役者は憧れのファッションリーダーであり、人気役者の名前がついた茶色は流行色となりました。茶色の持つ質素な堅実さは、欲望を抑制された時代のムードをよく表現しています。流行に左右されない実用的で保守的な印象があるため、不景気の時に人気が高くなるといわれます。

配色イメージ

カントリー
80. 21. 79. 64
44. 82. 52

13. 42. 43. 31
174. 138. 121

★

保守的な
100. 100. 9. 57
32. 21. 71

28. 18. 29. 51
126. 127. 116

★

堅実な
★

16. 29. 38. 53
122. 104. 85

100. 47. 22. 82
0. 42. 58

未開の
8. 29. 32. 13
198. 169. 146

★

42. 69. 37. 85
62. 43. 46

スロー
9. 4. 31. 5
210. 206. 158

10. 15. 50. 29
168. 153. 104

★

アンティック
★

10. 52. 25. 29
176. 124. 131

36. 84. 59. 85
63. 32. 33

茶色は人々の心の浮き立ちを静めて慰めとなる色です。 152

伝統的な英国パブは、安堵感を与えてくれる社交場です。 153

茶色は室町時代、茶染めの色から生まれたといわれています。
154

ベージュ Beige

0. 10. 30. 10
238. 220. 179

羊の毛のような薄い茶。未加工の刈り取ったままの色ですが、現在では薄茶色の総称になっています。ベージュは主に毛織物の色ですが、綿や麻、絹などの未加工の色はEcru（エクリュ）といい、和名は生成り色（きなりいろ）です。

配色イメージ

ベーシック

★　16. 23. 23. 44　　42. 56. 47. 77
　　150. 140. 131　　88. 68. 70

心地よい

29. 2. 24. 3　　★　5. 43. 49. 11
173. 202. 184　　　　197. 139. 104

自然な

37. 13. 71. 50　★　17. 36. 52. 38
115. 123. 76　　　　148. 121. 93

ベージュはナチュラルで心地よく、温もりのある色です。　155

路考茶 ろこうちゃ

0. 20. 70. 55
146. 122. 48

歌舞伎役者二代目瀬川菊之丞（せがわきくのじょう）の俳号からつけられた緑みの茶。当時最高の女形とされた彼が、「八百屋お七恋江戸紫」で下女お杉に扮した時の茶染めの衣装の色で、江戸時代を通じて流行しました。

配色イメージ

レトロ

66. 24. 43. 66　★　74. 68. 7. 31
62. 93. 88　　　　89. 84. 120

風流な

70. 77. 7. 23　35. 5. 42. 74　★
97. 75. 121　　156. 175. 136

丹念な

★　20. 25. 30. 59　30. 85. 59. 70
　　119. 110. 100　100. 51. 53

江戸時代の役者色の中で、最もよく知られた流行色です。　156

3-8 Brown ブラウン 105

マルーン *Maroon*

0. 80. 60. 70
106. 24. 22

西洋栗のような赤みの茶。焼き栗は晩秋のヨーロッパの風物詩で、街角の屋台で売っています。古くから愛されている大人気の食べ物ですが、日本ではマロングラッセなどの高級洋菓子に使われます。

配色イメージ

熟成した

★ ／ 82. 98. 0. 12　88. 44. 131 ／ 15. 100. 37. 45　134. 31. 65

たくましい

89. 0. 43. 65　0. 94. 93 ／ ★ ／ 100. 79. 44. 93　16. 24. 32

味わい深い

6. 27. 100. 12　201. 151. 0 ／ 0. 71. 100. 3　216. 96. 24 ／ ★

フランス語はMaron(マロン)で、リッチなアダルト感があります。　157

チョコレート *Chocolate*

0. 60. 60. 75
97. 44. 22

チョコレートのような暗い茶。メキシコ原住民は疲労回復剤としてチョコレートの材料であるカカオからつくった飲み物を飲んでいました。西洋ではお菓子の板チョコより飲料の方が歴史は古いです。

配色イメージ

とろけるような

★ ／ 14. 48. 53. 26　170. 128. 102 ／ 4. 17. 21. 7　219. 200. 182

濃厚な

11. 85. 60. 48　143. 50. 55 ／ 5. 52. 100. 24　183. 119. 41 ／ ★

ハイグレード

26. 99. 12. 50　124. 40. 85 ／ 97. 100. 0. 30　37. 14. 98 ／ ★

円熟した味わいを感じさせるトラディショナルな色です。　158

Gray グレイ

自己主張をしない中立の色

　グレイは白でもなく黒でもないはっきりとしない色で、おとなしいニュートラルカラーを代表する色です。ニュートラルカラーは石や岩、洞窟、砂漠など自然界に常に存在する色で、古代ギリシャやローマ、エジプトの古代遺跡を思い起こさせる永続的でクラシックなイメージと結びつけられます。

　黒と白の架け橋で自己主張をしない色なので、控え目や謙虚、中庸、曖昧、協調性の意味があり、無難な表情を持ちます。明白、告白、潔白というように白が明らかさを表すのに対して、グレイは漠然とした状態を表し、妥協を暗示する色です。

　茶道の極意である寂び・侘び、禅に通じる閑寂な世界や、水墨画における幽玄で静かな美を感じさせます。江戸時代は「奢侈禁止令」により染物の色が制限されましたが、茶系と鼠系、紺系の色は許されていたため、茶と共に「四十八茶百鼠」といわれ庶民の間で愛好されました。昔は喪の色であり伝統的に凶色とされていた色ですが、江戸時代には粋な流行色に生まれ変わり、美妙な色調の変化を楽しむような高い美意識を持つようになりました。

　保守的でビジネスやスマートなイメージを出したい時には最適です。グレイは最も無個性な色なので、色を調和させる際の背景色に使うと効果的です。しかし地味で消極的な印象があり、親しみやすさに欠ける色であるため、単独で使い過ぎると希望がなく非人間的で陰気なイメージを与えてしまいます。無表情なグレイは、暖色系が混ざると親しみやすい色に、寒色系が混ざると洗練された色になります。

日本人は昔からグレイに特別な愛着を持ち、静かな大人の色として敬意を表してきました。華やかさの極にある粋な色とされています。

3-9 Gray グレイ

灰色 はいいろ

0.0.0.65
125.125.125

グレイはホワイトとブラックの中間の色を指します。対応する和名の灰色は、燃やした後に残る灰の色に由来します。灰色事件や灰色の空など灰色はマイナスのイメージが強く、かつては企業に埋没した日本のサラリーマンのビジネススーツの代表色でした。火事の多かった江戸では、灰の言葉が嫌われたため鼠色が使われたといわれています。静かで寂しげなグレイは、色彩を否定したような枯淡で独特な趣があり、都会的でアンニュイな表情があります。

配色イメージ

クラシック
23. 37. 45. 65
99. 81. 61

7. 14. 20. 22
183. 169. 154

★

禅
★

34. 12. 91. 54
109. 113. 46

63. 62. 59. 88
56. 46. 44

閑静な
44. 40. 5. 15
141. 137. 165

35. 5. 42. 14
156. 175. 136

★

幽玄な
62. 19. 45. 50
67. 105. 91

★

31. 38. 75. 76
82. 71. 39

気品のある
36. 68. 10. 31
126. 84. 117

★

95. 74. 7. 44
27. 54. 93

都会的な
24. 44. 0. 0
186. 156. 197

29. 2. 24. 3
173. 202. 184

★

悠久の歴史と不朽で永遠のメッセージを伝えます。　160

流行に左右されない簡素で奥深い日本庭園の色です。　161

都会的なアダルト感と洗練された静かな美を感じさせます。　162

第 3 章 色のメッセージとイメージ

シルバーグレイ *Silver Gray*

12. 8. 9. 23
187. 188. 188

銀のような明るいグレイ。英語のグレイは成熟さを表わす老人に使われますが、日本では灰色は憂うつで希望のない色という印象が強いため、上品で円熟味のあるシルバーが好まれて使われています。

配色イメージ

シャープ

| 99. 3. 68. 12 | ★ | 100. 95. 2. 10 |
| 0. 130. 100 | | 0. 24. 113 |

微妙な

| 28. 18. 29. 51 | ★ | 0. 0. 0 |
| 126. 127. 116 | | 255. 255. 255 |

メカニック

| 100. 48. 12. 58 | ★ | 94. 77. 53. 94 |
| 0. 59. 92 | | 37. 40. 42 |

シルバーグレイは金属的な光沢感がある色です。　163

深川鼠　ふかがわねずみ

33. 8. 30. 35
137. 158. 142

緑みのグレイ。江戸時代に深川界隈の若衆や芸者が使ったことに由来します。粋の文化は派手さを禁じた幕府に対して、中間色の渋さを独特の美に昇華した江戸町人の色を楽しむ知恵です。

配色イメージ

洒落た

| 10. 18. 25. 32 | 31. 8. 6. 11 | ★ |
| 163. 147. 130 | 166. 187. 200 | |

洗練された

| 8. 25. 4. 14 | ★ | 34. 17. 2. 7 |
| 198. 176. 188 | | 162. 178. 200 |

シック

| ★ | 10. 17. 0. 0 | 52. 66. 0. 0 |
| | 215. 198. 230 | 144. 99. 205 |

江戸時代に様々な色みの鼠色が生まれました。　164

3-9 Gray グレイ

鳩羽色 はとばいろ
20. 30. 0. 30
165. 147. 173

鳩の背羽のような紫みのグレイ。公園や社寺などで見かける土鳩の色に由来し、「鳩羽鼠(はとばねずみ)」とも呼ばれます。世界中で非常に多く見られる鳩で平和のシンボルとされています。英名はDove Gray(ダブグレイ)です。

紫みのグレイは上品な色なので江戸時代から好まれました。　165

配色イメージ

メランコリー

3. 30. 13. 7
219. 183. 187

26. 6. 24. 12
163. 178. 164

★

謙虚な

4. 2. 4. 8
217. 217. 214

17. 20. 0. 1
198. 188. 208

★

控え目な

★

1. 16. 0. 2
229. 206. 219

13. 8. 11. 26
178. 180. 178

チャコールグレイ Charcoal Gray
5. 15. 0. 83
78. 68. 73

木炭のような黒に近いグレイ。グレイは暗くなるにつれ、黒のパワーと存在感が出てきます。黒のような威圧感を与えずに品位と信頼、権威を感じさせる色なので、フォーマルなシーンに使われます。

オフブラックの代表色で、格調高く重厚な印象があります。　166

配色イメージ

シリアス

100. 79. 44. 93
16. 24. 32

20. 14. 12. 40
151. 153. 155

★

重厚な

89. 22. 34. 65
13. 82. 87

★

19. 90. 50. 55
120. 47. 64

高尚な

53. 99. 3. 18
131. 49. 119

50. 46. 0. 0
137. 134. 202

★

White ホワイト

純粋で無垢な色

　白は虹色の全てを含む完成された色なので神聖さがあり、キリスト教やイスラム教など様々な宗教で神を彩る光の色として尊ばれています。世界中の神話の中に登場する全知全能の神は、白で表現されています。日本の神道においても禊（みそぎ）の色とされ、古代から祭祀には欠かせない特別な色です。冠婚葬祭では伝統的に白が必ず使われ、慶事には紅白、弔事には白黒を組み合わせます。

　汚れのない真っ白な色なので、純粋、清浄、無垢、浄化を表します。ウェディングドレスの純白は処女性の象徴です。医者やレストランのシェフの白衣は清潔さだけでなく、仕事に余分なものを入れない潔白性が感じられます。

　白旗は戦いにおいて降伏と休戦のサインです。日本では平安時代に平氏が赤旗、源氏が白旗を掲げて戦って以来、赤と白は様々な戦いに登場し、現在でも運動会などの対抗試合には必ず用いられる代表的な対照カラーです。

　清潔感とシンプルさをイメージさせるには白が最適です。白はあらゆる色と調和し、配色を明るく、軽く、クリアに見せます。しかし、神聖さの象徴でもあるので単独で広い面積に使うと、宗教的な雰囲気になってしまいます。白は多くの人に好まれますが、特別な色でもあるので使用する際は注意が必要です。特に純白は眩しく感じる強い色なので、長時間見ていると疲れてしまいます。白は他の色と組み合わせるか、少し色みが入ったオフホワイトを使うとソフトで穏やかな感じになります。

神はあらゆる色に染まらない白い光の色として表現されており、白鳥など白い動物は神の属性として崇められてきました。　167

3-10 White ホワイト

白 しろ

0.0.0.0
255.255.255

はっきりした状態を意味する「顕し」が白の語源で、英名のホワイトは「明るい白っぽい色」に由来すると考えられています。世界のどの民族でも、最初にできた基本色彩語は白と黒であるといわれています。白には光の神聖な面を、黒には闇の恐怖の面を感じさせます。2色は、囲碁の石や相撲の白星と黒星、素人（白）と玄人（黒）など、対語として使われています。白はお清めの塩や「白紙に戻す」という表現のように、全てを浄化して新しく始めさせるクリーンな色でもあります。

配色イメージ

クリア

★　90.68.0.0　99.0.70.0
　　0.71.187　 0.151.117

清らかな

43.0.28.0　★　38.4.0.0
71.215.172　　 155.203.235

イノセント

0.28.5.0　★　27.21.0.0
244.195.204　 182.184.220

新鮮な

97.0.30.0　7.0.100.0　★
0.163.173　238.220.0

軽快な

0.34.58.0　★　63.0.84.0
255.174.98　　108.194.74

シンプル

★　9.5.12.14　33.23.35.63
　　186.187.177　101.102.92

神のメッセンジャーである天使は、白い羽がシンボルです。　168

世界一美しい白のお墓といわれるインドのタージマハル。　169

アンダルシア（スペイン）は白壁と青空の風景で有名です。
170

Black ブラック

謎めいた闇の色

　静かで恐怖心をつのらせる光のない暗闇の色である黒は、古くから世界中で死や不幸、悪の色とされてきました。インドの破壊の神シヴァを象徴する色であり、古代エジプトの死者の神であるアヌビスの顔は黒で描かれています。暗黒の中では全ては手探りで見当がつかないように、謎めいていて危険を感じさせる色です。黒はエネルギーを閉じ込め、いっさいの活動力を奪う重い色です。

　色は喜怒哀楽をはじめとする人間の様々な感情を表しますが、全色を吸収した黒は感情を表に出さず意志や信念を強めます。裁判官の法服の黒は法の中立を維持し、何者の意見にも染まらない強い信念の表れでしょう。仏教の僧侶やキリスト教の修道士が着る日常の衣の色も黒です。

　黒は玄人の色でスタイリッシュな感覚があるため、プロフェッショナルなこだわりが強いデザイナーやミュージシャン、画家などのアーティストが好んで着ています。一流で重要な人物を乗せる公用車の色は、黒が最も多いです。厳粛かつ正式な場において敬意を示す代表色であり、冠婚葬祭の際に装う礼服を「ブラックフォーマル」といいます。

　権力と支配、厳格さを感じさせたい時や格調高さと気品の高さ、秘めた力を表現したい時には最適です。男性的で精悍なメッセージを伝えるので、威圧感を与え強さを誇示したい場合にも効果的です。一方で、黒社会、黒幕、腹黒い、黒星などマイナスイメージが多いので、注意して使う必要があります。黒が多過ぎると不吉で怖いイメージが強くなり、不幸と悲しみを暗示してしまいます。

何も明らかにしない抑制の強い黒は、孤高の色です。全ての色の可能性を秘めており、ミステリーのベールに包まれた未知の世界です。

3-11　Black　ブラック

黒 くろ

30. 30. 0. 100
0. 0. 0

黒と英名のブラックの語源は暗い感覚と関係があり、黒い顔料を意味すると考えられています。中国の「陰陽説」では、天地万物は全て互いに対立し依存し合う「陰・陽」という二種の気から成ると考えられており、黒が陰で白が陽です。白い動物は吉兆のシンボルですが、黒い動物は不吉とされています。黒は組み合わせる色を力強く引き立て、背景を黒にすると想像力がかき立てられます。多彩な料理が黒いお皿に盛りつけられると全体が引き締まり、重厚で高級な感じになります。

配色イメージ

威圧的な

★　　　23. 16. 13. 46　　　100. 71. 9. 56
　　　　136. 139. 141　　　0. 46. 93

不吉な

32. 75. 0. 64　　　25. 19. 100. 70　　　★
93. 55. 84　　　　98. 93. 32

フォーマル

100. 75. 2. 18　　　★　　　65. 100. 0. 0
0. 48. 135　　　　　　　　135. 24. 157

モダン

14. 6. 100. 24　　　13. 16. 21. 36　　　★
173. 164. 0　　　　157. 150. 141

力動的な

8. 100. 55. 37　　　★　　　99. 11. 72. 35
155. 39. 67　　　　　　　　0. 106. 82

精悍な

10. 66. 98. 57　　　95. 74. 7. 44　　　★
137. 83. 47　　　　27. 54. 93

黒のファッションはエレガントな品格を醸し出します。　172

中世のヨーロッパでは、黒猫は魔女と結びつけられました。　173

黒は周りの色を美しく引き立たせる名脇役となります。　174

色のセンスを磨く

「センスのよい色使い」とは、色で見る人を魅了させたり感動を与えるような演出ができ、さらにそれがTPOに合っていることだと思います。色のセンスを磨くために、色彩やデザインの参考書をたくさん読んでテクニックを学ぶことは大切ですが、一番重要なことはできるだけ多くの色を実際に観察したり、体験することだと思います。私たちの周りには無数の美しい色が存在し、それらの全てから学び、素晴らしいアイデアやインスピレーションを得ることができます。

小さい頃から色と親しんでいる人は色使いに抵抗がなく、自由に楽しんで使うことができますが、色に慣れていない人は色使いが苦手で、臆病になることが多いです。しかし、どんな人でも色とコミュニケーションを上手にとることで、色使いを上達させることができます。色と親しみ、色を好きになって下さい。色を味方につけることで、あなたのデザイン活動だけでなく毎日の生活が豊かに、そしてカラフルに輝いていくことでしょう。

色のセンスを磨くポイント

- 日頃から色と親しんでコミュニケーションを深めていく。
- 色を見て「美しい」と感じる時、「なぜ美しいのか」その色使いを観察する。
- 自然界の空や海、山、植物、動物などの色を観察する。
- おしゃれな街並みやショップのウィンドウディスプレイを観察する。
- たくさんの人に長く愛されている名画を鑑賞する。
- 映画や演劇、ミュージカルなど名作や話題になっている作品を鑑賞する。
- 日本だけでなく海外のファッションやインテリア関連の雑誌、Webサイトを見る。

私たちの周りには美しい色が溢れています。色を見て興味を持ったり魅了されたりする時は、好奇心を持って観察することが大切です。
175, 176, 177

第 **4** 章
配色のルール

　色彩デザインは、色で美しく心地よい演出をして、見る人の心を動かせることが重要です。色をイキイキと見せるか、つまらなく見せるかは、配色のテクニックにかかっています。色で美的効果を高めるには、色彩調和に関する理解が不可欠です。そして、選んだ配色に対して、客観的かつ理論的に説明できることが大切です。目的や用途に応じた美しい配色をつくる際に役立つ、実践的な配色の知識とテクニックを解説します。

第4章 配色のルール

4-1
配色の基本

配色は色を組み合わせて新たな効果を生み出すことで、見る人にアピールすることが大切です。配色の基本は、色相やトーンをまとめる「共通性の調和」と色相やトーンに差をつける「対照性の調和」の二つに大きく分けられます。

色相による配色

色相をバランスよく組み合わせる配色です。**「同一色相配色」**と**「類似色相配色」**は色相に共通性があるため、まとまり感や統一感が表現できます。**「対照色相配色」**は色相に対照性があるため、変化や際立ちを出したい時に向いています。**「ダイアード（2色配色）」「トライアド（3色配色）」「スプリットコンプリメンタリー（3色配色・分裂補色配色）」「テトラード（4色配色）」**は、色相環を規則的に分割する配色方法です。

目的や用途に応じた美しい配色をする際には、**「色相環」**(p015)と**「トーン分類図」**(p016)が役立ちます。

同一色相配色

色相環で色相が同じ色同士の組み合わせです。統一感がありますが、こだわりが強く閉鎖的な感じがします。色相のイメージがダイレクトに伝わりやすいです。トーンは自由に選べます。色の微妙さを伝えるのに効果的ですが、単調過ぎる場合はトーンや面積比で変化をつけるとメリハリのある配色になります。

面積比

同じ色の組み合わせでも、面積が変わると全体の印象が大きく変わってきます。面積の差を大きくすると動きやリズム感が出て、差を小さくすると落ち着いた感じになります。

4-1 配色の基本

類似色相配色

色相環で色相が近い色同士の組み合わせです。色みに共通性があり、自然な感じです。トーンは自由に選べます。同一色相配色と同じ様に、対立する色相がないので安心できます。穏やかで落ち着いた印象があり、心地よい変化も適度に表現できる配色です。

対照色相配色

色相環で色相が離れた色同士の組み合わせです。色みに対称性があるため変化があり、新鮮で明快なコントラストが感じられます。トーンも自由に選べるので、開放的な配色になります。使用する色の彩度が高いほど色相の対称性が際立ち、人の目を引く派手な印象になります。

ダイアード（2色配色）

色相環で正反対側にある2色の補色同士の組み合わせです。補色は、お互いに補い完全にする理想的な関係です。お互いの色を鮮やかに高める純色同士の配色は対比が最も強く、刺激的でインパクトがありますが、ハレーション (p026) が起きやすくなります。強烈過ぎる場合は、トーンや面積比などでバランスをとります。

「ダイアード」はトーンの選択が自由ですが、無彩色の白と黒が使える明快で強いコントラストのある配色は**「ビコロール配色」**と呼びます。ビコロールはフランス語で**「2色の」**意味で、英語では**「バイカラー」**です。

ダイアード配色例

ビコロール配色例

青緑と白の明快な
ビコロール配色です。

赤オレンジと黒の強烈な
ビコロール配色です。

トライアド（3色配色）

色相環を3等分した位置にある3色の組み合わせです。3色を結ぶ線が正三角形になり、3色とも対照色相配色になります。赤、黄、青の色みが含まれているため、バランスとメリハリのある配色になります。

「トライアド」 はトーンの選択が自由ですが、無彩色の白と黒も使える明快で強いコントラストのある配色は **「トリコロール配色」** と呼びます。トリコロールはフランス語で **「3色の」** 意味です。

トリコロール配色はビコロール配色と同じ様に、色のコントラストが明快であることが重要です。高彩度と白や黒などコントラストのある組み合わせが効果的です。

トライアド配色例

トリコロール配色例

イタリア国旗のようなトリコロール配色です。

ドイツ国旗のようなトリコロール配色です。

スプリットコンプリメンタリー（3色配色・分裂補色配色）

色相環で補色関係にある片方の色を両隣の2色に分裂した3色の組み合わせです。3色を結ぶ線は二等辺三角形になります。トーンは自由に選べます。対照的な色相が用いられますが、分裂した2色は類似色相の関係なので変化の中にも統一性が感じられる配色です。

テトラード（4色配色）

色相環を4等分した位置にある4色の組み合わせです。4色を結ぶ線が正方形になり、2組の補色配色になるので、カラフルで賑やかな印象になります。トーンは自由に選べます。

4-1 配色の基本

トーンによる配色

トーンを手がかりにした配色です。トーンが持つイメージを使って色を組み合わせることができるため、表現の幅が広がります。**「同一トーン配色」**と**「類似トーン配色」**はトーンのイメージに共通性があるため、まとまり感や統一感が表現できます。**「対照トーン配色」**はトーンのイメージに対照性があるため、変化や際立ちを出したい時に向いています。

同一トーン配色

トーン分類図で同じ位置にある色同士の組み合わせです。色相は自由に選べます。トーンが同じであるため統一感があり、イメージを明確に表現できます。同一トーン配色は、低彩度のトーンになるほどトーンのイメージが強調されます。

類似トーン配色

トーン分類図で隣り合う位置にある色同士の組み合わせです。イメージに共通性があるため、まとまりと心地よい変化が同時に表現できます。色相は自由に選べます。類似トーン配色は、低彩度のトーンになるほどトーンのイメージが保てます。

対照トーン配色

トーン分類図で離れた位置にある色同士の組み合わせです。トーン差がありイメージが異なるため、動きがあり変化を出せます。色相は自由に選べます。対照トーンで色相を統一すると穏やかになります。トーンと色相の両方を対照的にすると大きな変化を表現できますが、イメージが散漫になりやすいです。

4-2 配色を調和させるテクニック

使う色が制限されていたり、反対に多くの色を使いまとまりがない場合、バランスをとって調和的な効果を出すことが必要となります。目的や用途に応じた美しい配色をつくる際に役立つ実践的なテクニックです。

セパレーション

配色が強過ぎたり曖昧な時に、少量の色を入れて分離させることで、元の配色を引き立てる方法です。コントラスト感や全体のバランスを調整したい場合に効果的です。色と色の境界部分に挿入する色を**「セパレーションカラー（分離色）」**と呼びます。セパレーションカラーは他の色を引き立てるための色なので、無彩色や無彩色に近い色を選びます。

セパレーションカラーに白を入れるとソフトですっきりとした印象に、黒を入れるとシャープではっきりとした印象に、グレイを入れると穏やかでマイルドな印象になります。

白のセパレーション

対比が強い補色配色はハレーションが起きますが、白を入れることですっきりとした印象になります。

黒のセパレーション

同一色相で類似トーンの曖昧な配色に黒を入れることで全体を引き締め、それぞれの色を引き立てます。

グレイのセパレーション

色相とトーンがバラバラな色をたくさん組み合わせる場合、グレイを入れることでバランスがとれて落ち着いてきます。

可読性・明視性を高めるセパレーション

中心にある文字や図形と背景色が似ていたり補色対比(p026)の関係である場合、黒か白のセパレーションカラーで囲むと、文字や図形が見やすくなります。(「可読性・明視性」p031)

アクセント

　配色がまとまり過ぎて平凡で単調な時に、少量の色を入れることで全体を引き締め、変化を与える方法です。挿入する対照的な色を**「アクセントカラー（強調色）」**と呼びます。

　配色をする際に色の面積比を考慮すると、動きが出たりメッセージが伝わりやすくなりアピール力が高まります。（色の面積比に関しては「配色パレット」(p125)を参照して下さい。）

類似色相で同一トーンの曖昧な配色は、同じ色相の対照トーンの色を入れることで動きが出て、色相のイメージも保てます。

アクセントカラーは対照的で高彩度の色を入れると、コントラストが強くなりシャープな感じになります。

グラデーション

　色を段階的かつ規則的に変化させて組み合わせる方法です。**「グラデーション」**は徐々に変化していく意味があります。隣り合った色同士が似ているので、一定の方向へ色が連続して変化しているように見え、リズミカルで動的な印象を与えます。色相とトーンの大きく二つに分かれます。

　色相のグラデーションは、トーンを同じにして色相だけを変化させます。色相差はできるだけ統一して色相環の順番に並べると効果的です。トーンのグラデーションは、色相を同じにしてトーンだけを変化させます。トーン差はできるだけ統一してトーン分類図の順番に並べると効果的です。

色相のグラデーション配色例

色相がバラバラな場合、色相環の順序に並べると統一感が出ます。カラフルな多色配色も徐々に変化させることで対立感がなくなります。

トーンのグラデーション配色例

赤の純色から明清色へ明度と彩度が変わるグラデーションです(V→B→Lt→P)。

青の暗い色から澄んだ色へ明度が変わるグラデーションです(Dk→D→Sf→Lt)。

レピテーション

統一感に欠ける配色を一つの単位としてリピートすることにより、一定の秩序に基づく調和を与える方法です。**「レピテーション」**は反復の意味です。繰り返すことでなじんで調和するため、一体感が出てリズム感が生まれます。

色相もトーンもバラバラな配色ですが、繰り返すことでパターン化するのでまとまり、リズム感が出てきます。

ドミナント配色

組み合わせる全ての色に共通性をもたせることで、全体に統一感を与える方法です。**「ドミナント」**は支配するという意味があります。安定のよいまとまった配色です。

色相とトーンの大きく二つに分かれます。**「ドミナントカラー配色」**は色相を統一した配色です。**「ドミナントトーン配色」**はトーンを統一した配色です。

ドミナントカラー配色

同一または**類似色相**でまとめた配色です。トーンは自由に選べます。色相が統一されているので色相の持つイメージが伝わりやすく、高彩度のトーンになるほど強調されます。

トーンがバラバラでも同一色相なので、まとまり感のある動きが表現できます。

類似色相でまとめ、トーンを離すことで動きを出します。

ドミナントトーン配色

同一または**類似トーン**でまとめた配色です。色相は自由に選べます。ドミナントトーン配色は、トーンの持つイメージを表現できます。低彩度のトーンになるほど色みが弱くなり色相の持つイメージが曖昧になるため、トーンのイメージが強調されます。

トーンを統一して、色相で変化をつけます。

色相差があっても、類似トーンでまとめると比較的穏やかになります。

トーンオントーン配色

　トーンの上にトーンを重ねる意味で、色相に共通性のある色を用いて、トーンの縦の明度差をつけた配色です。明るい色と暗い色の組み合わせです。

　同一または類似色相配色の一種ですが、明快なリズム感とメリハリが出せます。ドミナントカラー配色と似ていますが、明度差を比較的大きくする点が異なります。

同一色相でまとめ、明度差をつけたトーンオントーン配色です。

類似色相でまとめ、明度差をつけたトーンオントーン配色です。

多色使いで明度が変わるグラデーション配色は、トーンオントーン配色と同類になります。

トーンイントーン配色

　トーンの中にトーンを入れる意味で、同一または類似トーンの色で組み合わせる方法です。色相は自由に選べます。共通性のあるトーンでまとめているため、トーンの持つイメージを表現できます。ドミナントトーン配色と同類です。

　同一または類似トーンで色相差が小さいトーンイントーン配色は、落ち着いた印象がします。同一または類似トーンで色相差が大きいトーンイントーン配色は、変化がありメリハリが出ます。

同一トーンで色相差が小さいトーンイントーン配色です。

類似トーンで色相差が大きいトーンイントーン配色です。

高彩度のトーンは選んだ色相によって明度差が出るため、リズム感が生まれます。

ナチュラルハーモニー

自然の中に見られる色の順列に従った配色です。同じ緑の葉でも太陽光が当たる明るい部分は黄に近い緑に、日陰の部分は青に近い緑に見えます。色相はそれぞれ異なる明度を持ち、虹色のスペクトルは黄が一番明るく、青紫に向かって暗くなっていきます。そのため黄に近い色を明るく、青紫に近い色を暗くすると自然で見慣れた配色になります。**「ナチュラルハーモニー」は類似色相配色が基本となります。**

同一トーンのナチュラルハーモニーです。黄に近い黄緑は、青緑より明度が高いです。

黄に近いオレンジを明るく、黄から離れた赤を暗くしたナチュラルハーモニーです。

黄をオレンジより明るく、赤を最も暗くしたナチュラルハーモニーです。

コンプレックスハーモニー

ナチュラルハーモニーと反対の配色です。**「コンプレックスハーモニー」は、複雑な調和の意味です。** 黄に近い色を暗く、青紫に近い色を明るくすると不自然で見慣れない配色になります。色相は自由で、同一トーンの組み合わせは避けます。調和は必ずしも配色のゴールではありません。見慣れない不調和は人目を引きユニークな感覚を生み出し、新鮮な驚きと刺激を与えることができます。

黄に近い黄緑を暗く、黄から離れた青緑を明るくしたコンプレックスハーモニーです。

黄に近い黄オレンジを暗く、黄から離れた赤紫を明るくしたコンプレックスハーモニーです。

暖色を暗く寒色を明るくしたコンプレックスハーモニーは、斬新なメッセージを伝えます。

第 **5** 章

配色パレット

配色パレットは、配色イメージの基本となる12トーンの色を組み合わせたものです。トーンごとに20パターンの配色サンプルと関連するイメージワード、実例として配色のイメージを適切に表現している作品を紹介します。

- ビビッド 〈鮮やかな・冴えた〉
- ブライト 〈明るい・陽気な〉
- ライト 〈澄んだ・浅い〉
- ペール 〈淡い・薄い〉
- ライトグレイッシュ ＆ グレイッシュ
 〈おとなしい・明るい灰み ＆ 地味な・灰み〉
- ソフト ＆ ダル 〈柔らかい・穏やかな ＆ くすんだ・鈍い〉
- ストロング ＆ ディープ 〈強い・くどい ＆ 濃い・深い〉
- ダーク ＆ ダークグレイッシュ
 〈暗い・丈夫な ＆ 重い・暗い灰み〉

配色のイメージ

色は単色だけで用いられることはほとんどなく、必ず何色かの配色によって表現されています。配色はイメージから始まります。何かを表現する際には、配色とそのイメージが一致していることが大切です。

トーンで決まるイメージ

トーンは色のイメージを強く決定づけるため、配色をする際の重要ポイントになります。どのトーンを選ぶかによって、配色のイメージが決まります。例えば、子供の陽気で楽しい玩具をデザインするのに暗いトーンは不適切です。陽気で楽しいイメージを表現するのは、ブライトトーンです。トーンを適切に選んで配色をすることが大切です。

配色は表現したいイメージに合っていることが大切です。表現したいイメージと配色のイメージの間にギャップがあると、どんなに美しく調和した配色であってもメッセージが混乱して正しく伝わりません。配色をする際に、同一または類似トーンを使うとイメージに共通性があるため、統一性がありメッセージも正しく伝わります。

配色パレットの使い方

配色パレットは**基本の12トーン**の中で、比較的イメージが似ているトーンを一緒にして、**8グループ**に大別しました。

トーンのグループごとに20パターンの**配色サンプル**と関連するイメージワード、実例として配色のイメージを適切に表現している作品を紹介しています。

配色をする際は、伝えたいメッセージを明確にして、それを表現する適切なトーンを選ぶことが重要です。

基本の12トーンのイメージ

V ビビッド 鮮やかな	**B** ブライト 明るい	**Lt** ライト 澄んだ	**P** ペール 淡い
Ltg ライトグレイッシュ おとなしい	**G** グレイッシュ 地味な	**Sf** ソフト 柔らかい	**D** ダル くすんだ
S ストロング 強い	**Dp** ディープ 濃い	**Dk** ダーク 暗い	**Dkg** ダークグレイッシュ 重い

12トーンを元にした8グループ

V	→	ビビッド
B	→	ブライト
Lt	→	ライト
P	→	ペール
Ltg & G	→	ライトグレイッシュ ＆ グレイッシュ
Sf & D	→	ソフト ＆ ダル
S & Dp	→	ストロング ＆ ディープ
Dk & Dkg	→	ダーク ＆ ダークグレイッシュ

配色サンプルの見方

　配色サンプルは、「**ベースカラー**」「**アソートカラー**」「**アクセントカラー**」の三つに分かれています。一般的に心地よい配色の面積比は、ベースカラー＝約70％、アソートカラー＝25〜20％、アクセントカラー＝5〜10％に分けられます。

　配色に関しては絶対的なルールはありません。最終的な選択は、自分自身のセンスです。配色パレットは、表現したい目的のイメージを明確につかむためのガイドラインとして活用して下さい。

配色サンプル

ベースカラー（基調色）
58. 90. 0. 0
155. 38. 182

アクセントカラー（強調色）
0. 31. 98. 0
255. 184. 28

アソートカラー（配合色）
65. 0. 100. 0
120. 190. 32

[ベースカラー（基調色）]
配色の基礎となるメインな色で、全体のイメージを支配する色をベースカラーといいます。面積の占める割合が一番大きい色です。

[アソートカラー（配合色）]
ベースカラーに組み合わせて用い、配色のイメージを強調させる色をアソートカラーといいます。

[アクセントカラー（強調色）]
配色全体を引き立たせるために用いる小面積の色を、アクセントカラーといいます。

　配色サンプルは3色で構成されていますが、目的によっては2色で表現することもできます。配色の色数が多い方がカラフルな印象になり、メッセージが多く伝わります。4色以上を使用する場合、追加する色は同じページの配色パレットに属している別の配色サンプルの色から選ぶとよいです。イメージを共有しているため調和して、オリジナルの配色のイメージを広げることができます。

第 5 章 配色パレット

ビビッド [Vivid 鮮やかな・冴えた]

Image： 目立つ・派手な・イキイキとした・大胆な・スポーティー

最も鮮やかな純色の組み合わせです。アクティブな積極性と生命力を感じさせます。強い日差しの下で極彩色がよく映える真夏のイメージで、活発な動きをストレートに表現します。自己主張が強く個性的な配色です。黒を加えると強烈でダイナミックなイメージに、白を加えると快活でスッキリとしたイメージが出せます。補色の組み合わせは、最も刺激的で目を引きます。

ビビッドトーンの配色は派手な印象があり、ユニークさをアピールします。　178

ビビッドカラーと黒の配色は、人目を引く強いメッセージを発します。
179

暖色系と寒色系の色の組み合わせでアクティブな動きを、黒をプラスすることでインパクトを出します。　180

5-1 ビビッド

58. 90. 0. 0 155. 38. 182	100. 75. 0. 0 0. 51. 160	0. 65. 100. 0 254. 80. 0	93. 0. 63. 0 0. 171. 132
0. 31. 98. 0 / 255. 184. 28 — 65. 0. 100. 0 / 120. 190. 32	0. 0. 0. 0 / 255. 255. 255 — 0. 100. 72. 0 / 213. 0. 50	99. 0. 84. 0 / 0. 150. 94 — 82. 97. 0. 0 / 95. 37. 159	0. 100. 2. 0 / 208. 0. 111 — 0. 41. 100. 0 / 255. 163. 0
0. 86. 63. 0 239. 51. 64	80. 99. 0. 0 92. 6. 140	0. 9. 100. 0 255. 209. 0	100. 52. 0. 0 0. 87. 184
0. 1. 100. 0 / 254. 221. 0 — 90. 64. 0. 0 / 56. 94. 157	0. 88. 82. 0 / 238. 39. 55 — 99. 0. 70. 0 / 0. 151. 117	76. 90. 0. 0 / 117. 59. 189 — 9. 87. 0. 0 / 255. 0. 152	0. 62. 95. 0 / 232. 119. 34 — 93. 0. 100. 0 / 0. 154. 68
97. 95. 0. 0 30. 34. 170	93. 0. 100. 0 0. 154. 68	40. 90. 0. 0 187. 41. 187	0. 61. 99. 0 234. 118. 0
67. 44. 67. 95 / 33. 39. 33 — 0. 79. 100. 0 / 220. 68. 5	7. 0. 100. 0 / 238. 220. 0 — 0. 45. 94. 0 / 255. 158. 27	0. 0. 0. 0 / 255. 255. 255 — 100. 31. 0. 0 / 0. 119. 200	77. 0. 100. 0 / 67. 176. 42 — 0. 97. 50. 0 / 224. 0. 77
100. 0. 20. 0 0. 142. 170	0. 100. 50. 0 206. 0. 55	90. 0. 93. 0 0. 159. 77	99. 50. 0. 0 0. 94. 184
100. 89. 0. 0 / 0. 20. 137 — 54. 0. 100. 0 / 132. 189. 0	90. 99. 0. 0 / 68. 0. 153 — 0. 14. 100. 0 / 255. 205. 0	86. 70. 69. 95 / 33. 35. 34 — 0. 92. 18. 0 / 227. 28. 121	91. 0. 100. 0 / 0. 150. 57 — 69. 99. 0. 0 / 128. 49. 167
16. 82. 0. 0 219. 62. 177	68. 0. 100. 0 100. 167. 11	0. 30. 100. 0 234. 170. 0	0. 74. 100. 0 220. 88. 42
0. 51. 100. 0 / 237. 139. 0 — 98. 0. 59. 0 / 0. 150. 129	0. 93. 79. 0 / 228. 0. 43 — 65. 100. 0. 0 / 135. 24. 157	90. 0. 93. 0 / 0. 159. 77 — 100. 52. 0. 0 / 0. 87. 184	12. 100. 0. 0 / 198. 0. 126 — 10. 0. 95. 0 / 225. 224. 0

ブライト　[Bright　明るい・陽気な]

Image： 華やかな・リズミカル・自由な・楽天的な・若々しい

純色に白を少し混ぜたブライトトーンの配色です。明快でカラフルな印象で、好奇心一杯の子供のようなワクワクする遊び心を感じさせます。暖色系と寒色系の色を組み合わせることで、軽快なリズム感が出てきます。希望を与えるハッピーなイメージがあるため好感度が高いです。笑いや喜びなどポジティブな感情を表現し、楽しい気分をアピールできる魅惑的なパレットです。

色相差のあるブライトトーンの配色は、活気のある印象を与えます。　181

ブライトカラーの和小物は新鮮な感覚で、若者にアピールします。　182

ブライトカラーは人の心を躍らせ、楽しい気分を盛り上げます。　183

5-2 ブライト

12.74.0.0 228.93.191	86.0.53.0 0.171.142	54.61.0.0 150.120.211	0.42.74.0 236.161.84
25.0.98.0 206.220.0 / 68.34.0.0 65.143.222	0.8.86.0 244.218.64 / 0.79.36.0 239.66.111	0.34.76.0 255.181.73 / 75.0.5.0 0.181.226	52.0.82.0 120.214.75 / 0.90.9.0 226.69.133
86.0.32.0 0.176.185	6.70.0.0 233.60.172	46.0.90.0 151.215.0	86.8.0.0 0.163.224
0.61.72.0 255.92.57 / 0.6.87.0 253.218.36	0.0.0.0 255.255.255 / 81.0.92.0 0.177.64	52.66.0.0 144.99.205 / 0.46.78.0 255.143.28	9.0.90.0 236.232.26 / 0.69.29.0 239.96.121
0.0.95.0 252.227.0	0.51.77.0 255.127.50	81.70.0.0 72.92.199	27.67.0.0 201.100.207
63.0.84.0 108.194.74 / 47.72.0.0 160.94.181	5.0.94.0 234.218.36 / 0.78.8.0 240.78.152	0.70.58.0 255.88.93 / 84.0.18.0 0.174.199	0.28.87.0 255.191.63 / 75.0.71.0 0.191.111
85.21.0.0 0.156.222	0.66.29.0 251.99.126	0.54.87.0 246.141.46	21.0.85.0 208.223.0
0.73.32.0 246.82.117 / 46.0.90.0 151.215.0	76.0.38.0 0.191.179 / 0.32.87.0 241.180.52	0.0.0.0 255.255.255 / 90.48.0.0 0.114.206	48.80.0.0 172.79.198 / 81.0.39.0 0.178.169
4.0.100.0 239.223.0	82.0.86.0 0.183.79	44.70.0.0 159.92.192	88.0.11.0 0.169.206
88.0.68.0 0.175.102 / 6.70.0.0 233.60.172	0.51.77.0 255.127.50 / 83.1.0.0 0.169.224	63.0.84.0 108.194.74 / 0.82.53.0 244.54.76	4.88.0.0 223.25.149 / 25.0.98.0 206.220.0

131

ライト　[Light　澄んだ・浅い]

Image: プリティ・親しみやすい・かわいい・素直な・幸福な

ブライトトーンより白が多く混ざったライトトーンの組み合わせです。チャーミングなパステルカラーの配色は、甘美な幸福感と愛らしさが溢れています。朗らかで親しみやすいメッセージがあり、乙女心をときめかせてうっとりさせるドリーミーなパレットです。春を感じさせるフローラルな優しい香りや、お菓子のとろけるようなスイートな風味を表現するのに最適です。

ピンクを中心とするパステルカラーは、女性の夢見る気持ちを表現します。　184

ライトトーンは強いメッセージを発しませんが、人の心を動かすアピール力は十分にあります。　186

ピンクと黄の組み合わせはキュートな愛嬌があり、春を最も感じさせます。　185

5-3 ライト　　133

| 23. 45. 0. 0 202. 162. 221 | 40. 0. 50. 0 161. 216. 132 | 59. 0. 30. 0 73. 197. 177 | 0. 49. 23. 0 255. 141. 161 |

| 0. 41. 42. 0 255. 163. 139 | 0. 0. 75. 0 249. 229. 71 | 52. 0. 1. 0 113. 197. 232 | 1. 50. 0. 0 239. 149. 207 | 0. 39. 51. 0 255. 160. 106 | 29. 45. 0. 0 193. 160. 218 | 42. 0. 62. 0 142. 221. 101 | 0. 12. 60. 0 253. 210. 110 |

| 6. 0. 72. 0 237. 233. 57 | 29. 25. 0. 0 180. 181. 223 | 38. 4. 0. 0 155. 203. 235 | 49. 0. 23. 0 42. 210. 201 |

| 6. 46. 0. 0 223. 160. 201 | 40. 29. 0. 0 159. 174. 229 | 50. 0. 31. 0 110. 206. 178 | 0. 40. 59. 0 253. 170. 99 | 6. 53. 0. 0 236. 134. 208 | 0. 8. 70. 0 253. 215. 87 | 6. 0. 82. 0 237. 224. 75 | 0. 44. 52. 0 255. 157. 110 |

| 48. 0. 9. 0 106. 209. 227 | 18. 0. 82. 0 219. 228. 66 | 22. 39. 0. 0 203. 163. 216 | 0. 49. 17. 0 252. 155. 179 |

| 0. 16. 65. 0 242. 199. 92 | 0. 46. 12. 0 232. 156. 174 | 8. 42. 0. 0 226. 172. 215 | 48. 0. 25. 0 44. 213. 196 | 31. 0. 51. 0 183. 221. 121 | 0. 43. 40. 0 234. 167. 148 | 34. 15. 0. 0 167. 198. 237 | 35. 2. 58. 0 169. 196. 127 |

| 0. 23. 49. 0 239. 190. 125 | 30. 0. 64. 0 197. 232. 108 | 9. 45. 0. 0 229. 155. 220 | 0. 7. 75. 0 243. 213. 78 |

| 26. 37. 0. 0 193. 167. 226 | 53. 0. 51. 0 113. 204. 152 | 40. 36. 0. 0 167. 164. 224 | 0. 47. 10. 0 233. 162. 178 | 0. 21. 76. 0 255. 198. 88 | 45. 14. 0. 0 139. 184. 232 | 41. 0. 36. 0 128. 224. 167 | 17. 43. 0. 0 221. 156. 223 |

| 44. 0. 11. 0 104. 210. 223 | 12. 0. 80. 0 227. 233. 53 | 0. 34. 58. 0 255. 174. 98 | 42. 9. 0. 0 146. 193. 233 |

| 0. 39. 10. 0 248. 163. 188 | 0. 4. 62. 0 243. 221. 109 | 43. 0. 41. 0 145. 214. 172 | 22. 39. 0. 0 203. 163. 216 | 1. 50. 0. 0 239. 149. 207 | 48. 0. 10. 0 119. 197. 213 | 0. 0. 68. 0 247. 234. 72 | 0. 41. 42. 0 255. 163. 139 |

ペール [Pale 淡い・薄い]

Image： ロマンチック・繊細な・純真な・ういういしい・ファンタジー

純色に白を多く混ぜたペールトーンの組み合わせです。空想的なメルヘンの世界へ招いてくれるピュアな配色です。デリケートで弱々しい感じのイメージです。ピンク系とローズ系の色はロマンチックな雰囲気を出します。オレンジ系と黄系の色は無垢な可愛らしさを出します。寒色系の色は非現実的で幻想的な印象を与えます。透明感が強いと冷淡な印象になります。

ペールトーンの配色は、幻想的なファンシーグッズに最適です。 187

ペールカラーは涼しげな印象なので「シャーベットカラー」と呼ばれます。 188

淡いニュートラルカラーを組み合わせると、ナチュラルなイメージになります。 189

5-4 ペール | 135

ライトグレイッシュ ＆ グレイッシュ
[Light Grayish おとなしい・明るい灰み ＆ Grayish 地味な・灰み]

Image： 奥ゆかしい・叙情的な・シック・スモーキー・渋い

純色に高明度のグレイと中明度のグレイを多く混ぜた色の配色です。慎ましく控え目ですが、優雅で落ちついたイメージのパレットです。上品で閑静な美を感じさせます。アンニュイな気分や感傷的でナイーブな心を表現するのに最適です。哀愁が漂うノスタルジックな感覚や洗練されたヨーロッパ調の雰囲気、風流で粋な情緒を感じさせる和の世界など多彩に演出します。

アンリ・ド・トゥールーズ＝ロートレックの作品は、ベルエポック時代のパリのアンニュイな空気を伝えます。
／『ムーラン・ルージュでのカドリーユ』 190

和風の配色は、レトロな感覚を醸し出します。 191

グレイッシュカラーは色数が増えても自己主張が弱く、おとなしいイメージです。 192

5-5 ライトグレイッシュ & グレイッシュ

137

ソフト & ダル
[Soft 柔らかい・穏やかな & Dull くすんだ・鈍い]

Image： 風雅な・おしゃれな・アダルト・味わい深い・趣のある

純色に高明度のグレイと中明度のグレイを混ぜた色の配色です。大人のこだわりと落ち着きのある華やかさを感じさせます。アールヌーボーやアールデコをイメージさせるおしゃれな感覚で、心地よさと穏やかな印象を与えることができます。暖色系の色を組み合わせると心温まる安らぎのあるイメージが出せ、寒色系の色を組み合わせるとリラックスできる平穏なイメージが出せます。

ソフトとダルカラーの配色は、昭和モダンを感じさせます。　193

アールヌーボーを代表する画家アルフォンス・ミュシャの作品は、美しく装飾性が高いです。
／『四つの宝石 トパーズ』

色みを弱めたトーンなので、落ち着いた和の風情を伝えるのに最適です。　194

5-6 ソフト & ダル

ストロング & ディープ
[Strong 強い・くどい & Deep 濃い・深い]

Image： リッチ・贅沢な・豪華な・情熱的な・パワフル

純色に黒と中明度のグレイを少し混ぜた色の組み合わせです。強いエネルギーを秘めた存在感のある配色です。円熟した印象のあるディープトーンは、鮮やかな輝きを残しながらも深みがある装飾的なジュエリーカラー（宝石の色）です。暖色系と寒色系の色の組み合わせは、インパクトがあり豪華です。黒を加えると力動的に、グレイを加えると格調高い感じになります。

アンリ・マティス の『赤い部屋』は、パンチがきいた強烈な配色です。

白が加わることでシャープになり、圧迫感のある色がイキイキとしてきます。　195

豪華絢爛な和の世界を表現するには、ストロングとディープカラーの配色が効果的です。　196

5-7 ストロング & ディープ 141

ダーク ＆ ダークグレイッシュ
[Dark 暗い・丈夫な & Dark Grayish 重い・暗い灰み]

Image： 重厚な・トラディショナル・堂々とした・風格のある・高級な

純色に黒と低明度のグレイを多く混ぜた色の配色です。正統的で重厚感のあるイメージです。頼もしい貫禄と不動の安定感があるパレットです。暖色系の色は高級でゴージャスな印象があり、寒色系の色は堅実でマニッシュな印象があります。流行に左右されない本物志向のレベルの高さを表現するのに最適です。黒を加えると全体が引き締まり、フォーマル感が強調されます。

微妙な明暗のコントラストは、厳かで神秘的な印象を与えます。／レオナルド・ダ・ヴィンチ『岩窟の聖母』

暖色系の色と黒の組み合わせは、大人のドラマチックな魅力があります。　197

白をアクセントに入れることで、重々しい感じに軽快な動きが出てきます。　198

5-8 ダーク & ダークグレイッシュ

144　第 5 章 配色パレット

カラーチャート（色相・トーンの一覧表）

トーン名

色相名	Vivid ビビッド	Bright ブライト	Strong ストロング	Deep ディープ	Light ライト	Soft ソフト
赤	0. 93. 79. 0 228. 0. 43	0. 82. 53. 0 244. 54. 76	2. 100. 85. 6 200. 16. 46	7. 100. 82. 26 166. 25. 46	0. 49. 17. 0 252. 155. 179	6. 50. 21. 14 198. 133. 143
オレンジ	0. 65. 100. 0 254. 80. 0	0. 51. 77. 0 255. 127. 50	0. 71. 100. 3 216. 96. 24	5. 77. 100. 15 190. 83. 28	0. 34. 58. 0 255. 174. 98	5. 43. 49. 11 197. 139. 104
黄	0. 9. 100. 0 255. 209. 0	0. 6. 87. 0 253. 218. 36	2. 22. 100. 8 218. 170. 0	8. 21. 100. 28 170. 138. 0	0. 4. 62. 0 243. 221. 109	11. 6. 64. 13 192. 181. 97
緑	93. 0. 100. 0 0. 154. 68	81. 0. 92. 0 0. 177. 64	96. 2. 100. 12 0. 132. 61	90. 12. 95. 40 4. 106. 56	43. 0. 41. 0 145. 214. 172	54. 8. 47. 14 111. 162. 135
青	100. 52. 0. 0 0. 87. 184	90. 48. 0. 0 0. 114. 206	100. 53. 2. 16 0. 76. 151	100. 75. 2. 18 0. 48. 135	42. 9. 0. 0 146. 193. 233	56. 21. 2. 8 125. 161. 196
紫	58. 90. 0. 0 155. 38. 182	48. 80. 0. 0 172. 79. 198	72. 99. 0. 3 112. 32. 130	74. 99. 5. 11 103. 30. 117	22. 39. 0. 0 203. 163. 216	25. 51. 5. 20 155. 119. 147

Dull ダル	Dark ダーク	Pale ペール	Light Grayish ライトグレイッシュ	Grayish グレイッシュ	Dark Grayish ダークグレイッシュ
17. 82. 42. 40 152. 72. 86	16. 100. 65. 58 118. 35. 47	0. 31. 8. 0 250. 187. 203	5. 35. 14. 10 204. 161. 166	15. 62. 30. 38 156. 97. 105	29. 82. 44. 73 87. 41. 50
6. 60. 98. 20 179. 105. 36	11. 82. 100. 48 131. 57. 33	0. 20. 30. 0 252. 200. 155	5. 30. 38. 12 205. 167. 136	11. 46. 64. 30 173. 124. 89	24. 79. 100. 73 105. 63. 35
9. 24. 100. 32 184. 157. 24	14. 36. 95. 46 136. 107. 37	0. 4. 27. 0 245. 225. 164	6. 8. 35. 12 207. 196. 147	13. 19. 62. 28 179. 163. 105	24. 42. 91. 75 97. 79. 37
80. 17. 76. 51 40. 114. 79	92. 18. 94. 61 33. 87. 50	27. 0. 23. 0 162. 228. 184	37. 9. 28. 13 146. 172. 160	51. 12. 39. 37 92. 127. 113	79. 30. 63. 80 29. 60. 52
96. 54. 5. 27 35. 97. 146	100. 85. 5. 36 0. 32. 91	22. 6. 0. 0 200. 216. 235	34. 17. 2. 7 162. 178. 200	56. 24. 11. 34 91. 127. 149	100. 65. 22. 80 0. 38. 58
42. 81. 11. 49 105. 60. 94	50. 99. 9. 59 97. 44. 81	9. 24. 0. 0 223. 200. 231	13. 31. 2. 8 191. 165. 184	30. 59. 13. 41 134. 100. 122	53. 81. 26. 75 74. 48. 65

掲載作品 / 掲載写真 クレジット

- 掲載作品クレジットのクライアント・制作スタッフの肩書き・作品提供者は以下の略称で表記しています。
 それ以外のスタッフの肩書は略さずに表記しています。
 CL＝クライアント　CD＝クリエイティブディレクター　AD＝アートディレクター　D＝デザイナー
 P＝フォトグラファー　I＝イラストレーター　CW＝コピーライター　SB＝作品提供者

- 各企業に付随する株式会社・有限会社などの法人格の表記は省略しております。

- 掲載作品に関しては、現行の商品・サービス・細事とデザイン・内容が異なる場合、および、すでに製造・販売・催事が
 終了している場合があることを予めご了承ください。

001	後藤昌美/アフロ	030	SIME/アフロ
002	写真提供：PIXTA	031	高橋喜代治/アフロ
003	花香勇/アフロ	032	写真提供：PIXTA
004	Jon Arnold Images/アフロ	033	Photononstop/アフロ
005	富井義夫/アフロ	034	Alamy/アフロ
006	Lee Seung Hun/アフロ	035	田中光常/アフロ
007	写真提供：PIXTA	036	Juniors Bildarchiv/アフロ
008	写真提供：PIXTA	037	Mark Newman/アフロ
009	写真提供：PIXTA	038	写真提供：PIXTA
010	Arco Images/アフロ	039	Science Photo Library/アフロ
011	峰広敬一/アフロ	040	五條伴好/アフロ
012	森英継/アフロ	041	Ardea/アフロ
013	アフロディーテ/アフロ	042	Picture Finders/アフロ
014	早坂正志/アフロ	043	渡辺広史/アフロ
015	©戯れ.com http://www.tawamure.com より	044	澤野新一朗/アフロ
016	写真提供：PIXTA	045	Science Faction/アフロ
017	写真提供：PIXTA	046	F1online/アフロ
018	写真提供：PIXTA	047	アフロ
019	田中正秋/アフロ	048	Heritage Image/アフロ
020	金本孔俊/アフロ	049	Sucre Sale/アフロ
021	片平孝/アフロ	050	Food & Drink Photos/アフロ
022	写真提供：PIXTA	051	ポカリスエット イオンウォーター（交通広告） CL：大塚製薬　CD：秋山 晶／三浦武彦／磯島拓矢　CD, AD：田中 元　AD, D：八木 彩　D：高野裕徳／荒 なつき　P：瀧本幹也　Art：吉嶺直樹／島尻忠次　Retouch：栗山和弥　CW：木村亜希　PR：清水敦之／高橋知子　DF：ライトパブリシティ／ワークアップたき　DF, SB：電通
023	写真提供：PIXTA		
024	新海良夫/アフロ		
025	西野嘉憲/アフロ		
026	岩沢勝正/アフロ		
027	古岩井一正/アフロ		
028	古岩井一正/アフロ		
029	ふなせひろとし/アフロ	052	渡辺広史/アフロ

掲載作品 / 掲載写真 クレジット 147

053	Sucre Sale/アフロ	087	古見きゅう/アフロ
054	コエドブルワリー / プレミアムビール（パッケージ） CL：コエドブルワリー　CD, AD, D：西澤明洋 D：成田可奈子 DF, SB：エイトブランディングデザイン P：谷本裕志	088	写真提供：PIXTA
		089	『ポンパドゥール夫人』フランソワ・ブーシェ
		090	NORDICPHOTOS/アフロ
		091	StockFood/アフロ
055	金子三保子/アフロ	092	KONO KIYOSHI/アフロ
056	井上智/アフロ	093	Ardea/アフロ
057	吉川和則/アフロ	094	都丸和博/アフロ
058	山本つねお/アフロ	095	SIME/アフロ
059	八木スタジオ/アフロ	096	Sucre Sale/アフロ
060	StockFood/アフロ	097	アフロ
061	Ardea/アフロ	098	Sucre Sale/アフロ
062	F1online/アフロ	099	アフロ
063	伊東剛/アフロ	100	小谷田整/アフロ
064	Photoshot/アフロ	101	アフロ
065	plainpicture/アフロ	102	堀町政明/アフロ
066	アールクリエイション/アフロ	103	田中光常/アフロ
067	Alamy/アフロ	104	Heritage Image/アフロ
068	写真提供：PIXTA	105	星信秋/アフロ
069	SEO DAE GYOO/アフロ	106	山梨勝弘/アフロ
070	節政博親/アフロ	107	石原正雄/アフロ
071	首藤光一/アフロ	108	Sucre Sale/アフロ
072	Steve Vidler/アフロ	109	michio yamauchi/アフロ
073	アフロ	110	隅田雅春/アフロ
074	fStop Images/アフロ	111	eStock Photo
075	写真提供：PIXTA	112	アールクリエイション/アフロ
076	robertharding/アフロ	113	Sucre Sale/アフロ
077	Alamy/アフロ	114	Food & Drink Photos/アフロ
078	首藤光一/アフロ	115	栗原秀夫/アフロ
079	StockFood/アフロ	116	津田孝二/アフロ
080	坂本照/アフロ	117	StockFood/アフロ
081	Bernhard Schmid/アフロ	118	Steve Vidler/アフロ
082	石井孝親/アフロ	119	『ヴィーナスの誕生』サンドロ・ボッティチェッリ
083	AGE FOTOSTOCK/アフロ	120	井上智/アフロ
084	首藤光一/アフロ	121	菊地一彦/アフロ
085	StockFood/アフロ	122	写真提供：PIXTA
086	小川佳之/アフロ	123	矢部志朗/アフロ
		124	福島右門/アフロ

125	石井正孝/アフロ	160	Iberfoto/アフロ
126	渡辺広史/アフロ	161	石井正孝/アフロ
127	田中秀明/アフロ	162	SIME/アフロ
128	西野嘉憲/アフロ	163	Bridgeman Images/アフロ
129	末永幸治/アフロ	164	『東海道五三次 掛川』葛飾北斎 Bridgeman Images/アフロ
130	角田展章/アフロ		
131	写真提供：PIXTA	165	山本つねお/アフロ
132	First Light Associated Photographers/アフロ	166	ImageClick/アフロ
133	マリンプレスジャパン/アフロ	167	加藤文雄/アフロ
134	アフロ	168	『アモールの標的』フランソワ・ブーシェ
135	『春のアレゴリー』カルロ・マラッタ/チーロ・フェッリ Bridgeman Images/アフロ	169	John Warburton-Lee/アフロ
		170	Jose Fuste Raga/アフロ
136	『小倉擬百人一首』三代歌川豊国	171	山下茂樹/アフロ
137	マザッチオ『聖母子』	172	F1online/アフロ
138	DeA Picture Library/アフロ	173	Ardea/アフロ
139	『吉厄目出度上棟之図』三代歌川豊国/PPA/アフロ	174	八木スタジオ/アフロ
		175	SIME/アフロ
140	千葉直/アフロ	176	Loop Images/アフロ
141	西端秀和/アフロ	177	Nature in Stock/アフロ
142	アフロ	178	街の賑わい装飾（街頭装飾） CL, SB：渋谷駅前エリアマネジメント協議会 D：宮尾純平
143	Picture Press/アフロ		
144	Prisma Bildagentur/アフロ		
145	三枝輝雄/アフロ	179	UNA TEA（パッケージ） CL：ウナ　AD, D：小野圭介　P：鈴木陽介 DF, SB：ONO BRAND DESIGN WEBデザイン：杉江裕視
146	渡辺利彦/アフロ		
147	小川秀一/アフロ		
148	ロイター/アフロ		
149	『当盛見立三十六花撰 江戸桜 花川助六』三代歌川豊国	180	かわいい振袖（書籍） CL, SB：グラフィック社　CD, AD：fussa CD：京都丸紅　AD, D：恩田 綾　P：小野寺廣信 I：miso
150	Sucre Sale/アフロ		
151	加藤文雄/アフロ	181	シャンス（手帳） CL：マークス　AD, D, SB：久能真理
152	中野誠志/アフロ		
153	Loop Images/アフロ	182	kichijitsuおまもりぽっけ（モバイルケース） CD, D：井上 綾　CL, SB：光織物
154	星武志/アフロ		
155	Picture Press/アフロ	183	のもの（パンフレット） CL：JR東日本　CD, AD：堂々 穣 D：長谷川和彦／浅田麻弥　P：秋谷弘太郎 CW：原 晋　DF, SB：DODO DESIGN
156	『風流四季哥仙 二月 水辺梅』鈴木春信		
157	Sucre Sale/アフロ		
158	Sucre Sale/アフロ		
159	曲谷地毅/アフロ		

184　ゼクシィ 東海 15 周年（プロモーションツール）
　　CL：リクルート　CD：井上禎一（リクルート）
　　AD：林田由美（リクルート）
　　／嶽 真衣子（リクルート）　D：秋元葉子（VIVIFAI）
　　SB：リクルートコミュニケーションズ

185　Save money, Live Better.（ポスター）
　　CL：西友　AD, D, SB：久能真理
　　CW：小藥 元（meet&meet）
　　P：岩本 彩（スタジオアマナ）
　　スタイリスト：鶴見紘子（mirutsu）
　　PR：町田あさ美（アマナ）
　　レタッチ：鳥海絵美（ライジン）
　　協力：アマナグループ

186　グラウンド（顧客向け DM）
　　CL：グラウンド　AD：古川智基　D：安田友里加
　　DF, SB：サファリ

187　OSAMU WATANABE CALENDAR 2014
　　（カレンダー）
　　CL：PARCO 出版　AD, D, SB：久能真理
　　P：阪野貴也　アートワーク：渡辺おさむ

188　角川文庫 カドフェス 2014
　　プレミアムカバーコレクション（装丁）
　　CL, SB：角川書店　D：大武尚貴 / 鈴木久美

189　Hotel made Sweets（パッケージ）
　　CL：赤倉観光ホテル　CD：鈴木里奈
　　AD, D, I：白井剛暁　DF：DESIGN DESIGN
　　SB：タカヨシ

190　akg-images/アフロ

191　あ・ら・かしこ（パッケージ）
　　CL：赤坂柿山　AD：前川朋徳　D：高橋淳一
　　DF, SB：Hd LAB inc.

192　BLOCK natural ice cream（パッケージ）
　　CL：ストライプインターナショナル
　　CD：久保田佳奈　AD：山本加容
　　P：土屋文護　I：白井 匠
　　D, DF, SB：サーモメーター

193　観山寄席（リーフレット）
　　CL：観山　CD：高坂 圭　AD, D：松石博幸
　　DF, SB：松石博幸デザイン事務所

194　虹の塩（パッケージ）
　　CL, SB：紫野和久傳

195　鶴屋吉信 IRODORI（パッケージ）
　　CL：鶴屋吉信
　　AD, DF, SB：ダイナマイト・ブラザーズ・シンジケート

196　IKUNAS（雑誌）
　　CL, SB：tao.

197　茅乃舎（パッケージ）
　　CL, SB：久原本家　CD, AD：水野 学
　　D：南場杏里　DF：グッドデザインカンパニー

198　ISETAN JAPAN SENSES（ポスター）
　　CL：三越伊勢丹
　　AD, D：丸尾一郎（日本デザインセンター）
　　P：矢吹健巳（W）
　　C：田丸 功／原 麻理子（日本デザインセンター）
　　Pr：渡辺令法／星野谷 晃（日本デザインセンター）
　　SB：日本デザインセンター

索引

あ

RGB アールジービー……………………………018
アイザック・ニュートン……………………………007
藍染め………………………………………090, 095
青………………………………015, 041, 090, 091, 144
青緑………………………………………………015
青紫………………………………………………015
赤………………………………015, 041, 060, 061, 144
赤オレンジ………………………………………015
茜色……………………………………………020, 064
董色……………………………………………………100
赤紫………………………………………………015
アクセントカラー………………………………121, 127
アソートカラー…………………………………………127
アプリコット…………………………………………020, 074
網点………………………………………………………019
暗順応……………………………………………………024
暗清色……………………………………………………016
イエロー……………………………019, 057, 078, 079
一斤染め いっこんぞめ……………………………068
色温度……………………………………………012, 013
色順応……………………………………………………025
色の三属性………………………………………………015
色の象徴…………………………………………………041
色見本帳…………………………………………………021
色立体……………………………………………………017
Indigo インディゴ……………………………057, 090
ウェッジウッドブルー……………………………………095
ウルトラマリン……………………………………………094
Ecru エクリュ……………………………………………104
XYZ表色系………………………………………………017
エッグプラント……………………………………………101
江戸紫……………………………………………………101
Ever Green エバーグリーン…………………………088
演色性……………………………………………………012
炎色反応………………………………………037, 038
オーキッド…………………………………………………098
オータムリーフ……………………………………………076
オーラ……………………………………………………056
オールドローズ……………………………………………071
オストワルト表色系………………………………………017
オペラモーヴ………………………………………………069

オリーブグリーン…………………………………………089
オレンジ…………………015, 041, 057, 072, 073, 144

か

カーキ……………………………………………………083
回折………………………………………………………009
角膜………………………………………………………022
可視光線………………………007, 022, 023, 051, 053
可読性……………………………………………031, 030, 120
カナリア…………………………………………………020, 081
加法混色…………………………………………………018
カラーシステム…………………………………………017
カラーセラピー…………………………………049, 054, 055
芥子色……………………………………………………083
ガラス体…………………………………………………022
干渉………………………………………………………009
寒色………………………………………………………043
桿体………………………………………………022、023
慣用色名…………………………………………………017, 020
顔料………………………………………………………020, 038
黄………………………………015, 019, 041, 078, 079, 144
キウイ……………………………………………………087
黄オレンジ………………………………………………015
狐色………………………………………………………077
生成り色 きなりいろ……………………………………104
基本色彩語………………………………………………020, 111
基本色名…………………………………………………020
黄緑………………………………………………………015
強調色……………………………………………………121, 127
京紫………………………………………………………101
禁色 きんじき……………………………………………096
屈折……………………………………………007, 009, 033
クリーム…………………………………………………080
グリーン…………………………………………057, 084, 085
グレイ……………………………………………………015, 106
グレイッシュ…………………………………016, 136, 137, 145
黒…………………………………………………………041, 113
警告色……………………………………………………036
継時加法混色……………………………………………018, 019
継時対比…………………………………………………026, 027
系統色名…………………………………………………020
K（ケルビン）……………………………………………012

原色	018	色聴	045
減法混色	018, 019	識別性	030, 031
光源	006, 010, 012, 013	シグナルレッド	062
光源色	008, 017	至極色	097
柑子色	075	視細胞	022, 023, 024
構造色	009, 036, 037	四十八茶百鼠	106
後退色	043, 090	視神経	022
興奮色	044	自然光	012, 013
コーラルピンク	068	シダーウッド	065
Golden Yellow ゴールデンイエロー	082	視認性	030, 062
黄金色 こがねいろ	082	奢侈禁止令 しゃしきんしれい	102, 106
五感覚	045	ジャパンブルー	090
五行説	079, 091	朱色	062
苔色	088	収縮色	044
固有感情	042	純色	015, 016, 117, 128
固有色名	020	ショッキングピンク	070
紺色	095	シルバーグレイ	108
混色	018, 019, 029	白	041, 110, 111
コンプレックスハーモニー	124	人工光源	012, 013
		進出色	043

さ

彩度	015	振動数	006, 051
彩度対比	027	心理補色	026, 027, 029
彩度同化	028	水晶体	022
桜色	020, 068	錐体	022, 023, 024
3色配色	116, 118	スカイブルー	020, 092
サンライト	080	ストロング	016, 140, 141, 144
散乱	009, 032, 033, 034	ストロング＆ディープ	140, 141
CMYK	019	スプリットコンプリメンタリー	116, 118
紫苑色	099	スプリンググリーン	086
視覚現象の三要素	006, 010	スペクトル	007, 015, 033, 045, 051
色陰現象	029	清色	016
色覚異常	023	識別性	030, 031
色光の三原色	018	セパレーションカラー	026, 120
色彩心理	050, 055	ゼラニウム	063
色材の三原色	019	セレスト	093
色彩論	055	染料	020, 038, 064, 096, 097
色相	014, 015, 016, 017, 020, 026, 027, 028, 116, 117, 121, 144	ソフト	016, 138, 139, 144
色相環	015, 026, 043, 116, 117, 118, 121	ソフト＆ダル	138, 139
色相対比	026		
色相同化	028		

た

項目	ページ
ダーク	016, 142, 143, 145
ダーク&ダークグレイッシュ	142, 143
ダークグレイッシュ	016, 136, 142, 145
Turquoise Green ターコイズグリーン	093
ターコイズブルー	017, 093
ダイアード	116, 117
タイガーリリー	076
対照色相配色	116, 117, 118
対照性の調和	116
対照トーン配色	119
橙色	073
太陽光	007, 008, 012, 013, 051
濁色	016
Dave Gray ダブグレイ	109
ダル	016, 138, 139, 145
暖色	043, 044
単色光	007
短波長	006
茶色	102, 103
チャクラ	056, 057, 058
チャコールグレイ	109
中間混色	018
中間色	016
昼光色	012, 013
中性色	043
昼白色	012, 013
中波長	006, 018, 023
長波長	006, 009, 018, 023, 024, 051
チョコレート	105
鎮静色	044
ディープ	016, 140, 141, 144
テトラード	116, 118
電球色	012, 013
電磁波	006, 007
伝統色名	020
同一色相配色	116, 117
同一トーン配色	119
透過色	008
瞳孔	022
同時加法混色	018, 019
等色相面	017
同時対比	026
トーン(色調)	016, 116, 119, 121, 123, 126, 127
トーンイントーン配色	123
トーンオントーン配色	123
トーン分類図	016, 116, 119
常磐色	088
ドミナントカラー配色	122
ドミナント配色	122
トライアド	116, 118
トリコロール配色	118

な

項目	ページ
ナチュラルハーモニー	124
撫子色	067
納戸色	094
2色配色	117
Navy Blue ネイビーブルー	095

は

項目	ページ
Burgundy バーガンディ	064
パープル	096, 097
バイオレット	057, 100
バイカラー	117
配合色	127
波長	006, 007, 008, 009, 012, 051
鳩羽色	109
Vanilla バニラ	080
ハレーション	026
パンプキン	075
Peacock Blue ピーコックブルー	087
ピーコックグリーン	087
PCCS(日本色研配色体系)	016, 017
ピーチ	074
灰色	107
ピコロール配色	117, 118
ビスケット	077
ビビッド	016, 128, 129, 144
表現感情	042
表色系	015, 017, 020, 021
表面色	008
ビリヤードグリーン	089
ピンク	066, 067

ブーゲンビリア	071
深川鼠	021, 108
複合光	007
物体色	008
物理補色	027
ブライト	016, 130, 131, 144
ブラウン	102, 103
ブラック	019, 112, 113
フラミンゴ	069
プリズム	007, 009
ブルー	057, 090, 091
プルキンエ現象	024
ブリックレッド	065
分離色	120
分裂補色配色	116, 118
分光	007
併置加法混色	018, 019
ベージュ	104
ベースカラー（基調色）	127
ペール	016, 134, 135, 145
ベビーブルー	092
Hz ヘルツ	051
膨張色	044
保護色	036, 037
補色	015, 027
補色残像	026, 027
補色対比	026
Bordeaux ボルドー	064
ホワイト	016, 110, 111
ポンパドゥールピンク	070

ま

マスタード	083
マルーン	105
マンセル表色系	017
ミー散乱	032
緑	015, 018, 041, 084, 085, 144
ミモザ	081
ミントグリーン	086
無彩色	014, 015, 016, 017
紫	015, 041, 096, 097, 144
明視性	030, 031
明順応	024
明清色	016,
明度	015, 016, 017
明度対比	027
明度同化	028
面積効果	029
網膜	022, 023, 052
萌葱色 もえぎいろ	086
Moss Green モスグリーン	088

や わ

山吹色	020, 082
有彩色	014, 015, 016
誘目性	030, 062
4色配色	118
ライト	016, 132, 133, 144
ライトグレイッシュ	016, 136, 137, 145
ライトグレイッシュ＆グレイッシュ	136, 137
ラベンダー	098
流行色名	020
縁辺対比	027
類似色相配色	116, 117
類似トーン配色	119
ルビーレッド	063
レイリー散乱	032
レッド	057, 060, 061
レピテーション	122
レモン	082
煉瓦色	065
ロイヤルパープル	100
路考茶	104
若紫	099

イメージワード索引

イメージワードから、そのイメージを表した配色や色が掲載されているページをさがせます。

あ

アカデミック	094
アクティブ	061
味わい深い	105, 138
アダルト	089, 138
艶やかな	087
アトラクティブ	069
甘い	046
甘酸っぱい	046
アロマティック	070
安全な	085
安泰な	082
アンティック	103
威圧的な	113
イキイキとした	086, 128
粋な	094
威厳のある	101
イノセント	111
意欲的な	082
インテリジェント	095
インプレッシブ	087
ういういしい	080, 134
ウェルネス	087
ウォーム	074
ウッディ	065
ウッディで重厚な香り	049
潤いのある	087
麗しい	069
栄光の	100
エキゾチック	093
エクセレント	100
エコロジー	085
エスニック	077
エネルギッシュ	061
エレガント	071
円熟した	064
生い茂った	088
おいしそうな	073
オーセンティック	100
オープン	092
奥ゆかしい	136
おしゃれな	138

か

穏やかな	068
おめでたい	062
趣のある	138
温暖な	075
温和な	065
カーニバル	073
快適な	085
開放的な	086
輝かしい	082
格別な	101
カジュアル	073
活発な	075
家庭的な	074
華美な	069
カモフラージュ	082
辛い	047, 083
華麗な	063
可憐な	068
かわいい	067, 132
閑静な	107
寛大な	080
カントリー	103
官能的な	097
甘美な	067
危険な	062
貴重な	097
気品のある	107
希望のある	081
気まぐれな	079
強烈な	062
清らかな	111
空想的な	093
クール	092
クラシック	107
グラマラス	063
クリア	111
グレース	093
軽快な	111
権威的な	101
元気な	073

イメージワード索引

謙虚な	109
健康的な	081
堅実な	103
豪華な	087, 140
高貴	100
高級な	064, 142
高尚な	109
香ばしい	047, 076
幸福な	067, 132
ゴージャス	097
コケティッシュ	063
心地よい	104
コスミック	091
古典的な	101
子供っぽい	079
古風な	101

さ

サイケデリック	070
爽やかな	087
刺激的な	083
自然な	104
親しみやすい	132
シック	108, 136
しとやかな	099
シトラス	082
渋い	088, 136
シャープ	108
洒落た	108
重厚な	109, 142
充実した	065
自由な	091, 130
自由奔放な	070
祝祭の	061
熟成した	105
純真な	134
女性的な	071
情緒的な	065
情熱的でエキゾチックな香り	048
情熱的な	071, 140
上品な	098
丈夫な	065

叙情的な	136
シリアス	109
紳士的な	088
神聖な	094
新鮮な	111
シンプル	111
信頼できる	088
スイート	068
崇高な	094
すがすがしい	085
健やかな	086
すっきりとした	046
酸っぱい	046
素直な	132
スパイシー	076
スパイシーで温かみのある香り	049
スピーディー	091
スポーティ	082, 128
スマート	089
スムーズ	080
スモーキー	136
スロー	103
精悍な	113
青春の	091
清楚な	068
贅沢な	064, 140
正統な	095
生命力のある	085
清涼な	086
セクシー	063
禅	107
繊細な	134
センセーショナル	070
センチメンタル	071
鮮烈な	076
洗練された	108
爽快な	092
装飾的な	063
壮美な	093
ソフィスティケイト	099
素朴な	077

た

語	ページ
大胆な	061, 128
ダイナミック	062
たくましい	105
楽しい	073
男性的な	095
端正な	094
ダンディ	088
丹念な	104
耽美な	099
慎ましい	095
デコラティブ	071
デリケート	092
田園的な	089
天国の	093
伝統的な	065
天然の	077
堂々とした	142
都会的な	107
トラディショナル	089, 142
ドラマチック	071
ドレッシー	098
とろけるような	105
トロピカル	076

な

語	ページ
ナチュラル	077
懐かしい	076
なめらかな	046
苦い	047
賑やかな	079
温もりのある	077
熱狂的な	061
濃厚な	105
ノーブル	100
ノスタルジック	099

は

語	ページ
ハーブのリフレッシュな香り	048
ハイグレード	105
肌触りのよい	074
ハッピー	079
派手な	062, 128
花盛りの	070
華やかな	130
遥かな	094
晴れやかな	062
ハロウィーン	075
パワフル	061, 140
ピース	091
ヒーリング	098
控え目な	109
ひなびた	082
微妙な	108
ヒューマン	074
ビンテージ	064
ファンシー	092
ファンタジー	134
風格のある	101, 142
風雅な	088, 138
風流な	104
フェミニン	098
フォーマル	113
不吉な	113
プリティ	067, 132
プリミティブ	077
フルーティー	075
フルーティーな開放的な香り	048
プレシャス	093
フレッシュ	086
フレバリー	068
フレンドリー	069
フローラル	098
フローラルな甘い香り	048
平静な	095
ベーシック	104
ヘルシー	075
豊潤な	064
ポカポカした	080
朗らかな	080
保守的な	103
ポップ	079

イメージワード索引

ま
マイルド ……………………………………… 074
マニッシュ …………………………………… 089
眩しい ………………………………………… 079
未開の ………………………………………… 103
ミスティック ………………………………… 099
ミステリアス ………………………………… 097
魅力的な ……………………………………… 067
ミルキー ……………………………………… 080
魅惑的な ……………………………………… 063
無邪気な ……………………………………… 069
夢幻的な ……………………………………… 099
明快な ………………………………………… 091
メカニック …………………………………… 108
目立つ ………………………………………… 128
メランコリー ………………………………… 109
メルヘン ……………………………………… 092
メロディアス ………………………………… 069
モダン ………………………………………… 113

や
優しい ………………………………………… 067
安らかな ……………………………………… 074
野生的な ……………………………………… 083
ヤング ………………………………………… 081
優雅な ………………………………………… 098
幽玄な ………………………………………… 107
ユーモア ……………………………………… 075
誘惑的な ……………………………………… 070
豊かな ………………………………………… 076
ユニーク ……………………………………… 081
妖艶な ………………………………………… 097
陽気な ………………………………………… 073
喜ばしい ……………………………………… 081

ら
ラグジュアリー ……………………………… 100
楽天的な ……………………………………… 130
ラスティック ………………………………… 082
力動的な ……………………………………… 113
リズミカル …………………………………… 130
理知的な ……………………………………… 095
リッチ …………………………………… 064, 140
リフレッシュ ………………………………… 086
リラックス …………………………………… 085
レトロ ………………………………………… 104
ロマンチック …………………………… 068, 134

わ
ワイルド ……………………………………… 089
若々しい ………………………………… 082, 130
ワクワクした ………………………………… 081
和風の ………………………………………… 097

著者プロフィール

武川カオリ（色彩研究家）

青山学院大学第一文学部英米文学科を卒業後、英国ロンドンにてファッションデザインを学びながら、ファッションジャーナリストのアシスタントとしてロンドンファッションを取材し日本に紹介する。帰国後ファッションブランドのイッセイミヤケ、ハナエモリ、ダニエル・エシュテルの広報PRや海外MDを経て、アロマカラーズを主宰。各種企業団体に対して色彩コンサルティングや講演、セミナー、大学や専門学校などで色彩指導を行う。

米国カラータイム・イメージコンサルタント資格習得、英国ロンドン・アカデミー・ドレス・アンド・デザインのファッションデザイン科ディプロマ習得、英国ホリスティックデザイン・インスティチュートのインテリアカラーセラピー科ディプロマ習得、英国オーラソーマ・カラープラクショナー資格習得、文部科学省認定AFT色彩講師資格および色彩検定1級習得。

著書：『色彩力 PANTONEカラーによる配色ガイド』（ピエ・ブックス）
共著：『色彩センス プロのための実践的色彩ガイド』
　　　（パイ インターナショナル）

http://aromacolors.com

参考文献

『色の名前507』 福田邦夫 著 （主婦の友社）
『日本の色 世界の色』 永田泰弘 監修 （ナツメ社）
『自然がつくる色大図鑑』 福江純 監修 （PHP研究所）
『よくわかる色彩の科学』 永田泰弘／三ツ塚由貴子 著 （ナツメ社）
『カラー＆ライフ』（財）日本色彩研究所 監修 （日本色研事業）
『光と色のしくみ』 福江純／粟野論美／田島由起子 著 （SBクリエイティブ）
『配色＆カラーデザイン』 都外川八恵 著 （SBクリエイティブ）
『フランスの伝統色』 城一夫 著 （パイ インターナショナル）
『日本の伝統色』（パイ インターナショナル）
『カラー・オブ・ネイチャー』 パット・マーフィー／ポール・ドアティー 著 （フレックス・ファーム）
『オーラソーマ・ヒーリング』 イレーネ・デリコフ／マイク・ブース 著 （ヴォイス）
『色彩力 PANTONEカラーによる配色ガイド』 武川カオリ 著 （ピエ・ブックス）
『色彩センス プロのための実践的色彩ガイド』 リアトリス・アイズマン／武川カオリ 著 （パイ インターナショナル）
"Colors for Your Every Mood" Leatrice Eiseman （Eiseman and Associate）

色彩ルールブック
色を上手に使うために知っておきたい基礎知識

発行日
2016年 7月21日　初版第1刷発行
2017年11月 9日　　　第2刷発行

著者
武川カオリ

イラスト
てづかあけみ

デザイン
柴 亜季子

編集協力
三井章司

編集
斉藤 香
澤村茉莉

発行人
三芳寛要

発行元
株式会社パイ インターナショナル
〒170-0005　東京都豊島区南大塚2-32-4
TEL 03-3944-3981　　FAX 03-5395-4830
sales@pie.co.jp

印刷・製本
株式会社東京印書館

©2016 Kaori Mukawa / PIE International
ISBN978-4-7562-4788-9 C3070
Printed in Japan

本書の収録内容の無断転載・複写・複製等を禁じます。
ご注文、乱丁・落丁本の交換等に関するお問い合わせは、小社営業部までご連絡ください。